「過去心不可得，

現在心不可得，

未來心不可得。」

—— 金剛經

我們執著於想要尋找一種稱之為 "時間" 的實體，

現在、過去或未來，

也經常妄想要捉住隨著 "時間" 而不斷流轉的心；

然而，

這樣的尋找，終將一無所得；

剎那剎那的生滅，

使得當下每一瞬間，

都成為回憶的對境。

於是我們創造一種，

流動的真實。

Contents

作者介紹

專業都會會計師，森林系女子的清澈純粹，虔心藏傳佛教
弟子。對世界充滿好奇，一次又一次帶著渴求的心踏上未
知的旅程，重新認識自己與佛曰。

無論是忙碌的都市生活中，或異地的旅途上，對身旁的朋
友們來說，都有如溫暖且慈悲的暖流般存在，一同探究生
命奧秘的最佳夥伴。

（Photo By 李茵）

寫在付梓之前

起心動念，要將自己過往十餘年來旅行的攝影
及文字紀錄結集出書，已醞釀多年。這些年來，
我遊走理性與感性之間，隨心所欲而不踰矩，
熱愛工作，卻更熱愛旅行與攝影。林語堂說過，
「一個好的旅行家，絕不知道他往哪裡去，更
好的，甚至不知道從何處而來」。對一個自許
為佛陀虔心的追隨者如我，聽到這話，不禁在
心中暗暗擊掌叫好，這正是佛說輪迴，而流浪
百千萬劫的我們，風塵僕僕。然心且安住，一
次又一次，我踏上命中註定的遠方，是征途，
也是歸途。

在整理照片及文字的過程中，我彷彿重新再踏
上那一趟又一趟的旅程，用知天命的 50+ 歲視
角，去重新注視著，曾經自以為年輕無懼、卻

怯懦無比：曾經自認不惑、卻總是遲疑的，那許許多多的
我，與我眼中的風景。而我如今終於可以接納，並心無波
瀾的，看著那些為了保護虛妄自我而虛張聲勢的張牙舞
爪，然後說聲，嘿，辛苦了。請放下，好好在正法中休息。
所以這本書，或者可以稱之為一段看似向外走去，實質卻
是向內觀照的紀錄。一本書，總是有開始、也有結束，且
稱為起承轉合。然而這娑婆世間，佛陀用十二緣起，道盡
一切萬物生滅之理，如今我已了知，生命之輪一直轉動，
沒有開始、也沒有結束，而我盡情享用著，這萬物皆為我
說法之喜。

這樣的喜悅，願與你們分享。

育雅

2021.12. 台北

過 去

去蕪

無明

我們總是以為看清了很多事情,
然而,我們未曾看清任何事情。

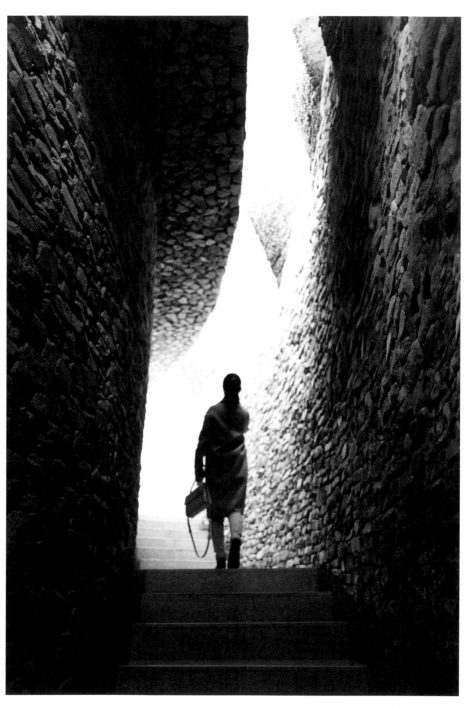

無明 • (日本長野 2019)

曾經，生命中有好長一段時間，為幽閉恐懼症所苦。

在黑暗的國家劇院中哭泣、

在獨自一人的電梯中慌亂、

在擁擠的人群中無法呼吸，

甚至，重複做著相同情境的惡夢，

在夢中慌忙奔走，卻遍尋不著出口。

然而，多年之後，

面對恐懼的練習，療癒了我。

我不再逃避，

也許，安住在隧道之中，

去覺知，陰影與光始終如此真實的並存著；

也或許，逕自穿越了隧道，

眼前開展的桃花源，花紅草綠，如此蔥鬱。

所有生命中來臨的風風雨雨，

那些曾經以為永遠走不出的大霧，

曾經以為永遠看不到光亮的隧道，

是苦難？還是禮物？

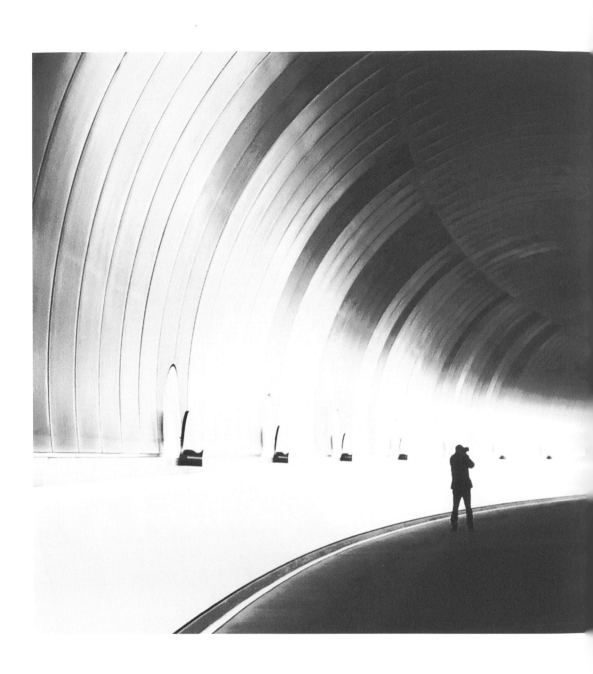

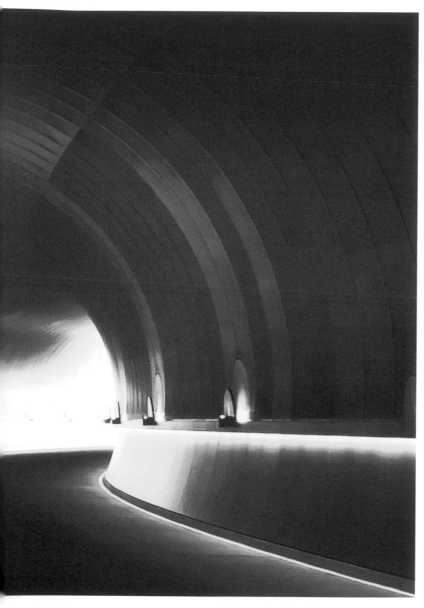

有光 · （日本滋賀 MIHO 美術館 2017）

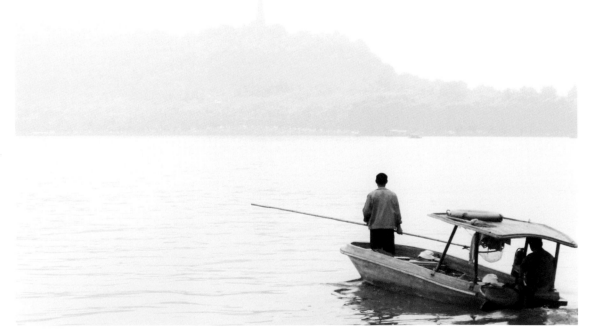

浮一大白 ・（中國杭州西湖 2011）

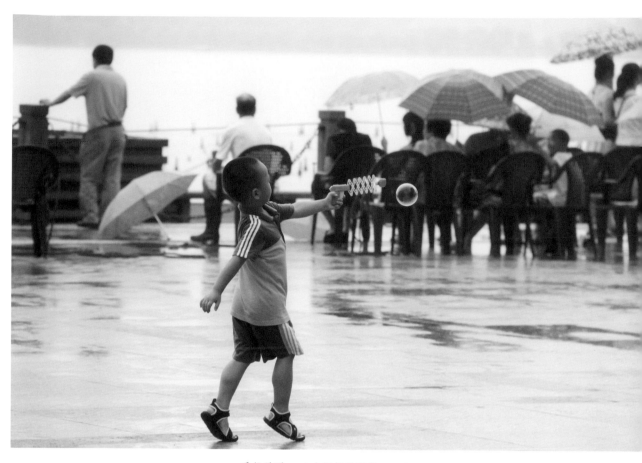

手舞足蹈 • (中國杭州西湖 2011)

雨點打在傘海上，

滴答滴．滴答滴，

手舞足蹈的小童，

尚不知人間疾苦，

嬉戲的無憂無慮。

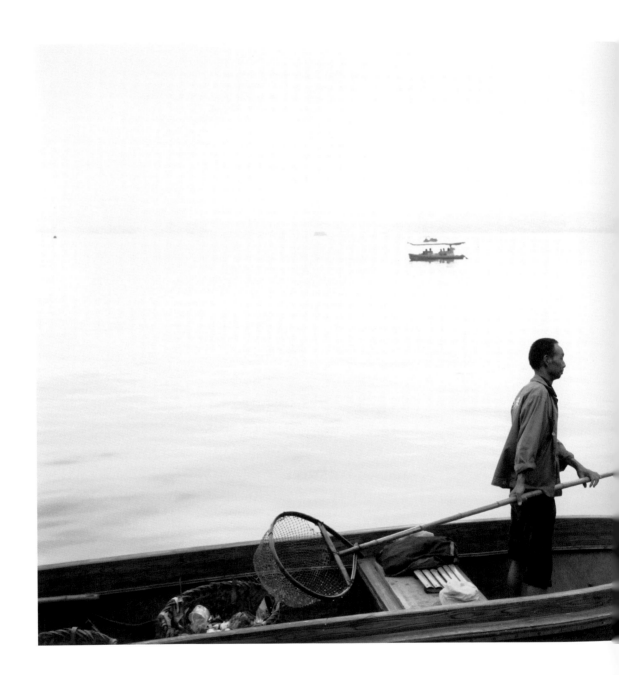

行舟 ·（中國杭州西湖 2011）

到訪的那天下午，杭州下起了大雨，
遮蔽了天光，西湖遂成了黑白色調。
換上另一種表情的西湖，像個戲子，
雖說是小家碧玉，自有其風情萬種。

在雨幕中，人如鬼魅般，踏水而來，行舟而去，
而我的心緒，也隨著彼時人生轉折而滴答起落。

那場大雨，至夜仍不停歇，栖栖颯颯，悠悠長長；
而百年修得同船渡的情愛，終究還是走到了盡頭。

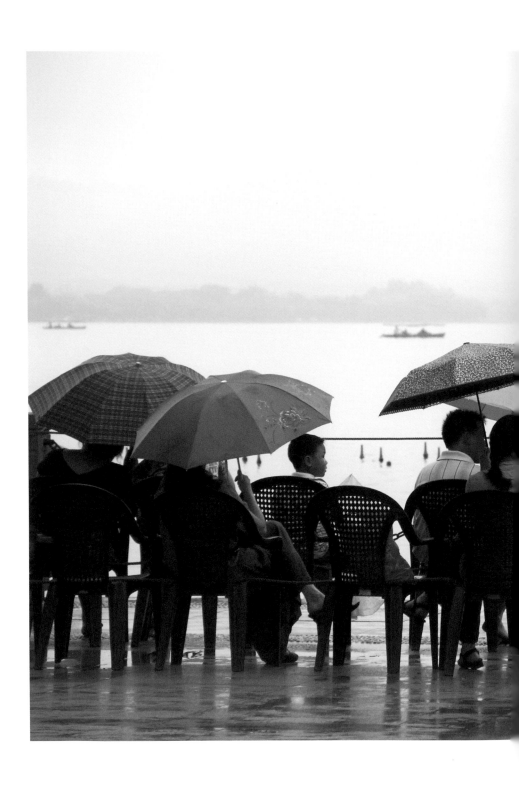

傘海 · （中國杭州西湖 2011）

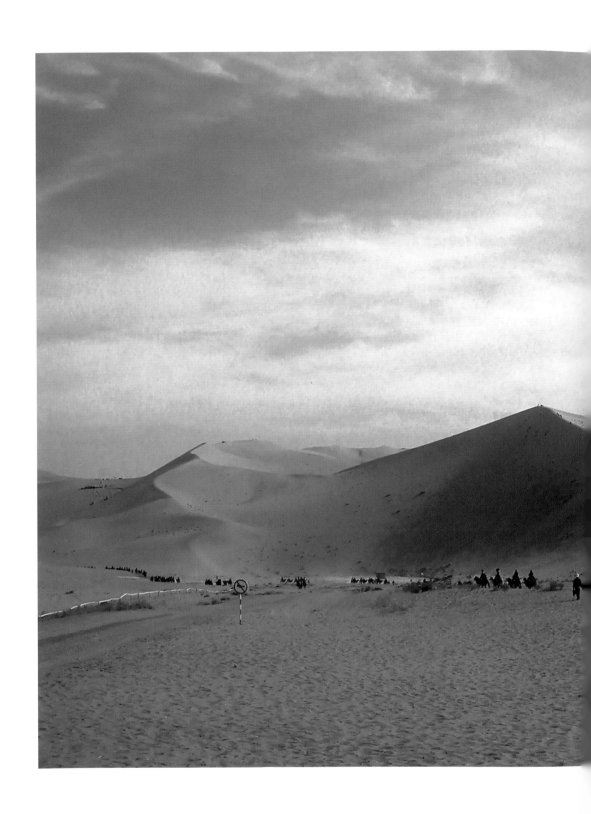

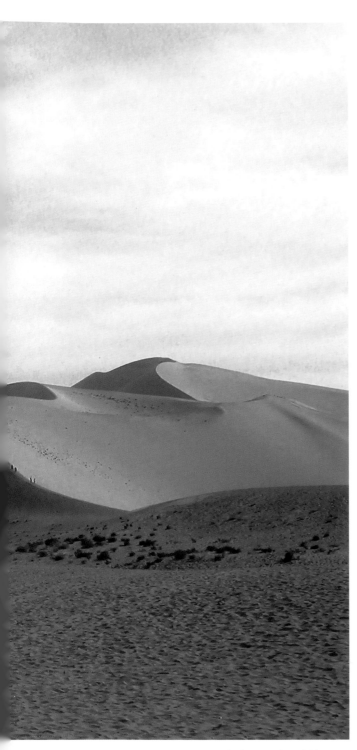

鳴沙 • （中國敦煌 2005）

沙的數量，不可數；
而風起亦無法思量。
然而，
風與沙相遇的瞬間，
電石火光，
耳鬢廝磨，
共同鳴唱出，
永遠無法複製的飛揚。

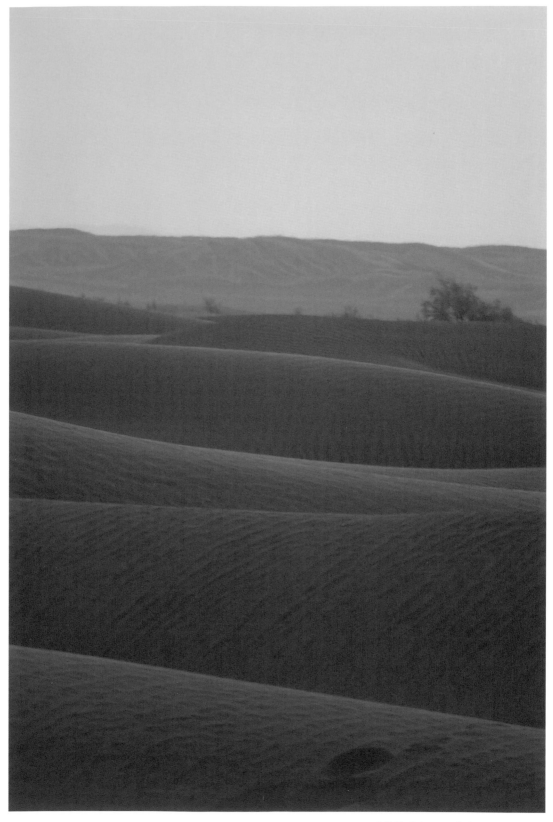

遮蔽的天空 ˙（摩洛哥 Zagora2019)

行走沙漠之中，

看似安靜卻危機四伏。

鋪天蓋地的沙塵暴來的突然，

瞬間遮蔽了天空；

就像，

我們無法預知人生中何時會造訪的無常與苦難，

黑暗，是那麼快速的吞噬了生命中喧嘩的明亮。

我想我懂了安東。德。聖埃克蘇佩里的小王子，

為何如此寵愛那一朵驕傲的玫瑰花；

這是一片沒有花朵的荒原，

任何的生命，

從來都是如此獨一無二，

無比珍貴。

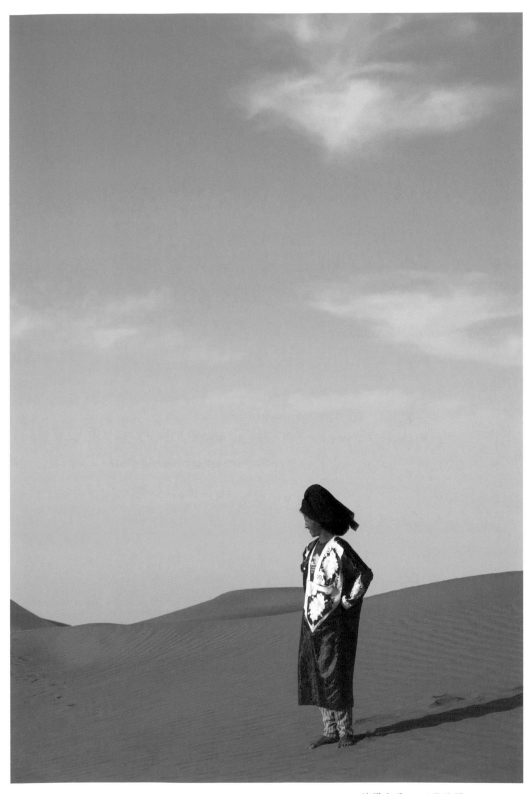

沙漠之子 ‧（摩洛哥 Zagora2019）

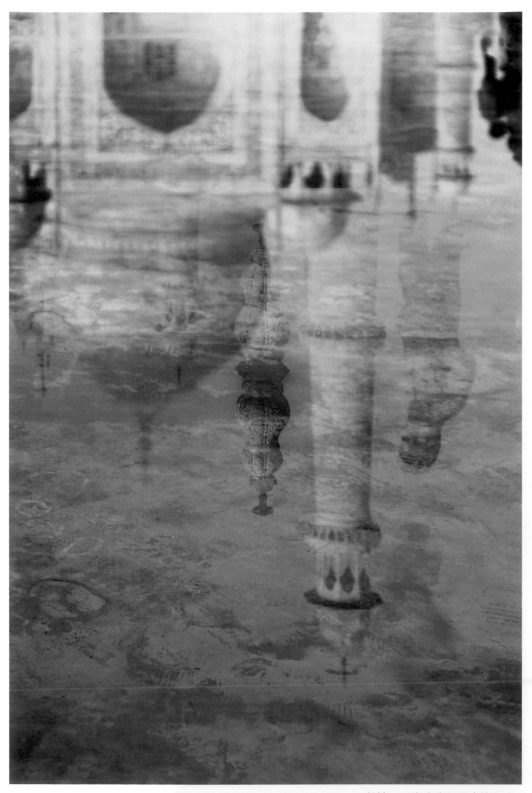

顛倒 •（印度泰姬瑪哈陵 2014）

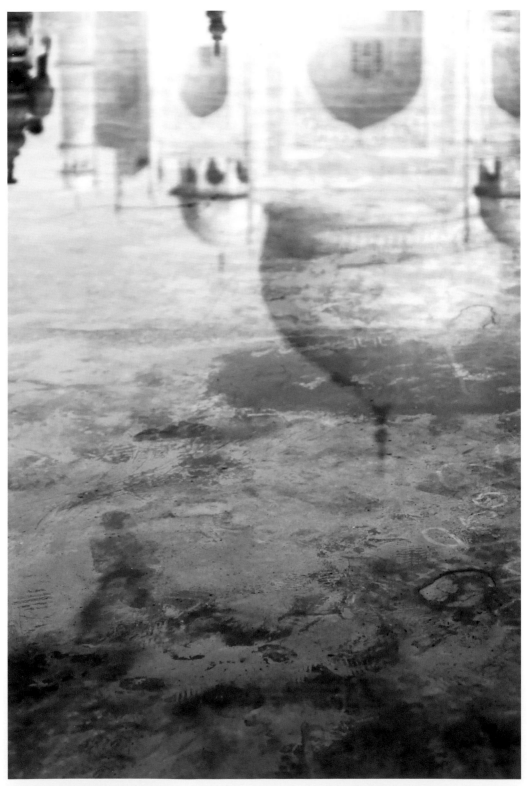

蒙太奇　•（印度泰姬瑪哈陵 2014）

法師在座上說著緣起與性空，

我在座下聆聽認真筆記寫著：

「佛菩薩眼中所見世界，與凡夫眼中所見世界，並不相同。」，

鉛筆與紙張摩擦沙沙作響，

我因著這句話而怦然心動。

那年，

選擇落腳泰姬瑪哈陵咫尺之遙，

為的是得以在大量觀光客尚未湧入的清晨造訪，

於是方可以，

安靜凝視，

緩慢徐行。

菩薩所見之真實，

是沐浴在薄霧與晨光中的金色陵寢？

亦或是，

我執意取景那水中顛倒的宛如夢境？

人們所歌詠的所謂愛情，

是堅不可催的永誌不渝？

亦或是，

事過境遷的記憶拼貼蒙太奇？

行

我們行住坐臥，

我們說話書寫，

我們漫不經心，

就這樣，過了一天。

又一天。

如何學習菩薩，

把這些日常的瑣碎，

以菩提心莊嚴？

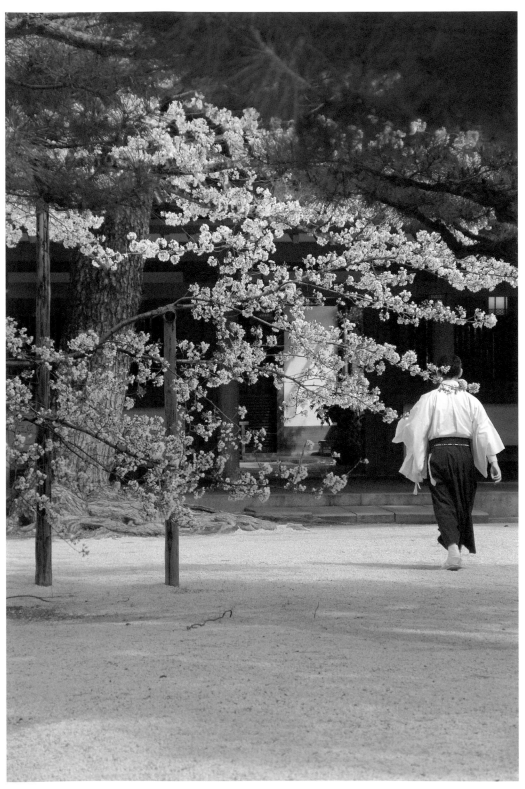

順道 • (日本京都 2014)

有緣，

則結伴同行吧！

通往極樂世界的這條路，

地平如掌，

無有高下、

也沒有種種惱人的，

溝澗、坑坎、荊棘、株杭。

順道，

我們一起走向，

佛說的，

琉璃淨土。

036

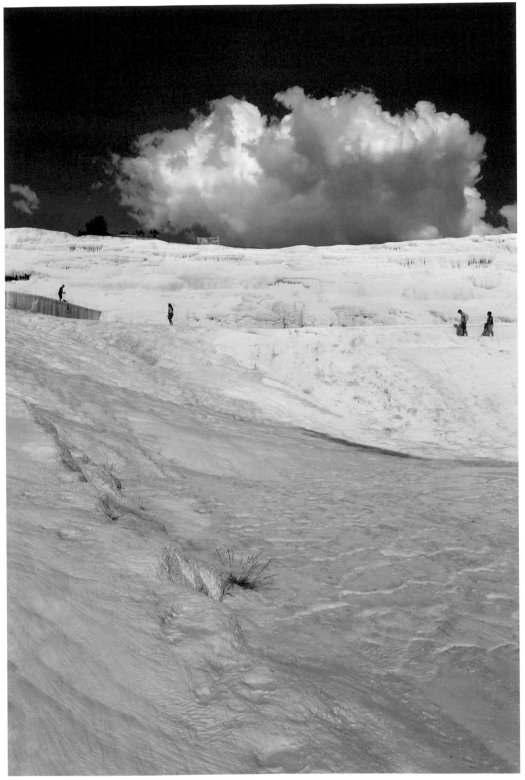

險地　•（土耳其棉堡 2015）

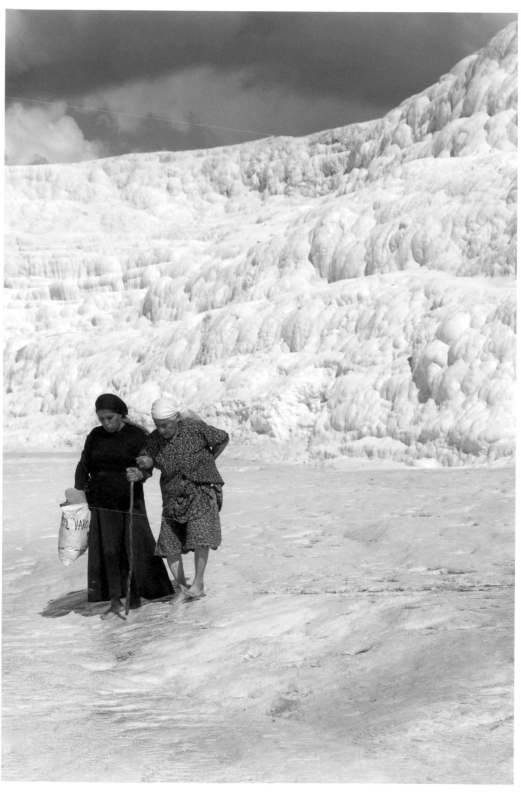

扶 持 ・ （土耳其棉堡 2015）

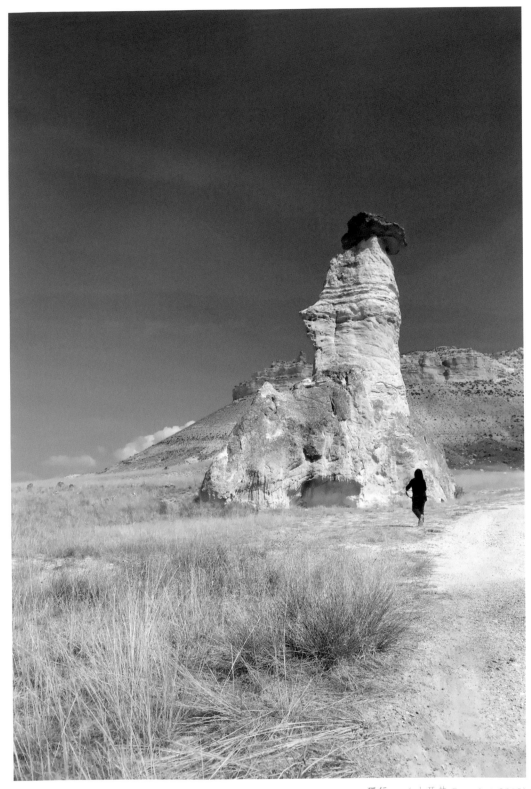

獨行 ‧（土耳其 Cappadocia2015）

有時，只能一人獨行；

也許，有人陪你一程；

然而，

人生，

是看似純白實則諸色參雜的灰色調，

是看似平坦卻暗流四伏的泥淖險地，

人命，如螻蟻，

上路時，一步一步，

請務必，小心翼翼。

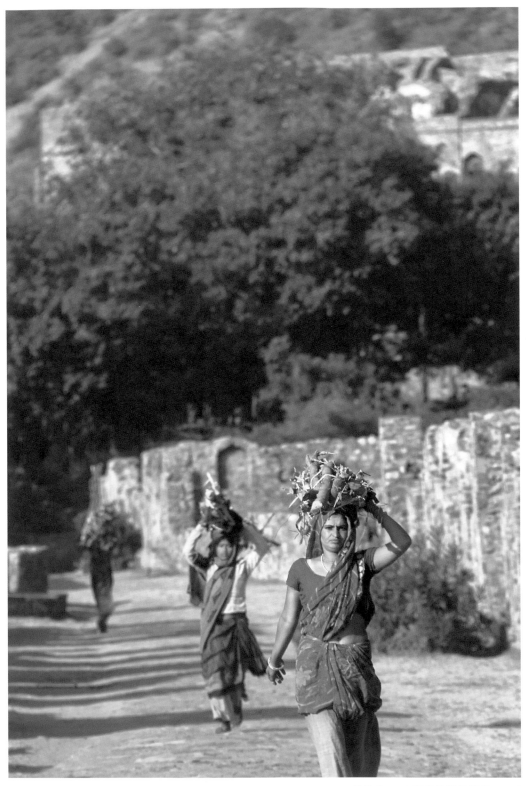

伸展台 •（印度拉賈斯坦省 2014）

在這個幾乎沒有外國觀光客的小村落
裡，
大多數人家裡沒有瓦斯，
女人們到山裡撿回樹枝，
頂在頭上走路回家，
燒柴煮飯忙日常事。

沒有時尚華服，
沒有文明枷鎖，
走在人生的伸展台上，
她們，輕輕盈盈，
她們，泰然自若。

042

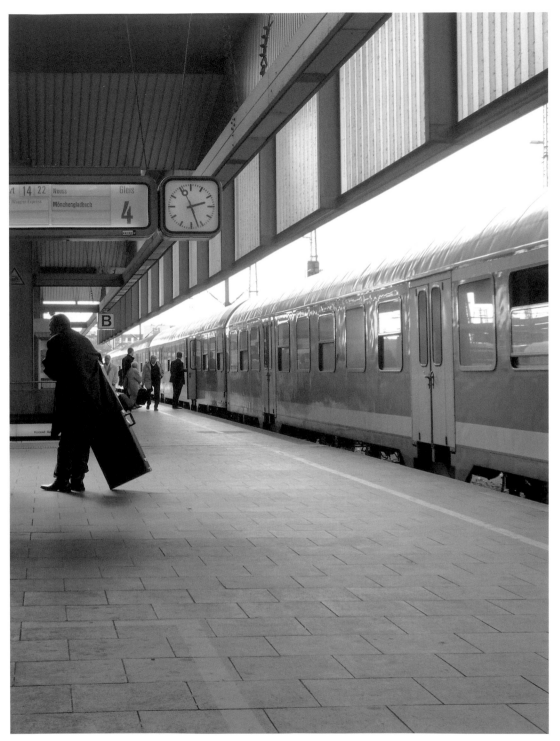

四號月台 •（德國杜賽道夫 2007）

在火車站、

在捷運站、

在馬路上，

在各式各樣的地方，

常常有人向我問路。

不限台灣，國外也一樣。

大概是，長的一張全世界通行好人臉的緣故。

那年，一個人拖著行李，人不生地不熟，

要從德國搭火車前往阿姆斯特丹，

一路緊張顧望深怕錯過站的時候，

有一個外國人竟然對著我這個全車廂內唯一的東方面孔，

嘰哩呱啦的開始問起轉乘資訊來了……

其實很開心常有這樣被問路的機會；

想想，我這個全世界趴趴走的旅人，

在陌生的地方問了多少次路，

受了多少陌生人的熱情幫忙，

以一點善意為起點，

連結起的是全世界的美好！

即使只是微弱的光，也想捧出來照亮世界。

繼續向我問路吧！

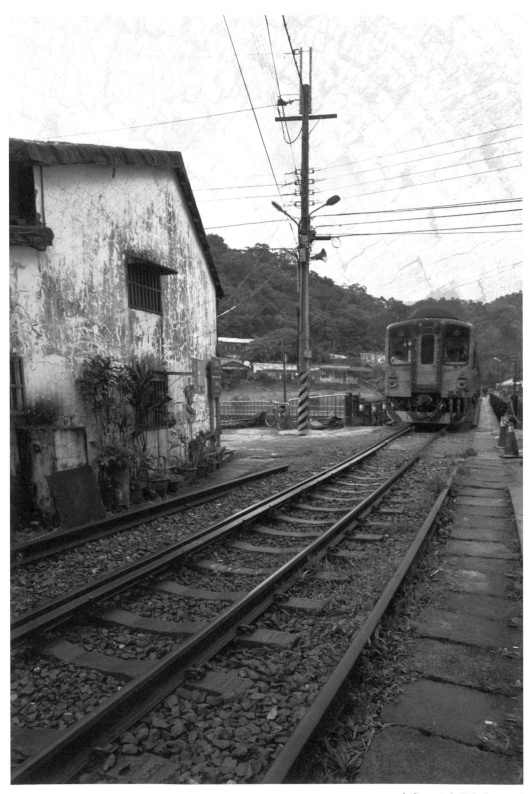

火車 • (台灣台北 2021)

對於一個從小住在台糖軌道邊上的鄉下小孩來說，

火車及鐵軌，始終是記憶中很特殊的意象。

那是我童年的遊樂場，載運甘蔗的小火車速度並不快，

於是我與玩伴們，得以在蔗香中，躍上躍下追逐火車。

軌道，蟄伏在大地上，默默承載著移動的火車；

小小年紀的我，

日日或送或迎，

火車駛來，歡喜期待，

說再見時，若有所失。

長大之後，愛上了搭火車旅行。

在歐洲、在印度、在日本、在中國、在泰國、在俄羅斯。

每一次的旅程，我都週而復始的，

一次又一次的回觀，

也一次又一次的告別了，

那不可複製的童年。

裙擺搖搖，翻飛了飄洋過海的思念；

假日冷清的台北街頭，是她的異國。

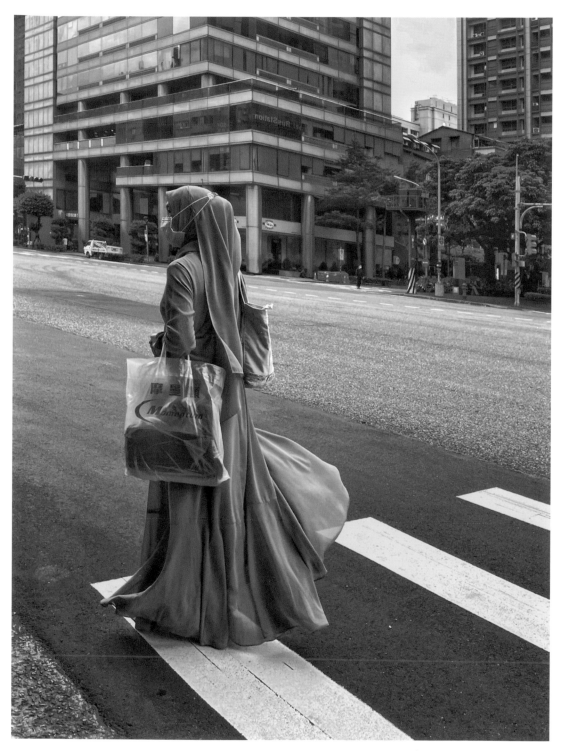

裙擺搖搖 •（台灣台北 2021）

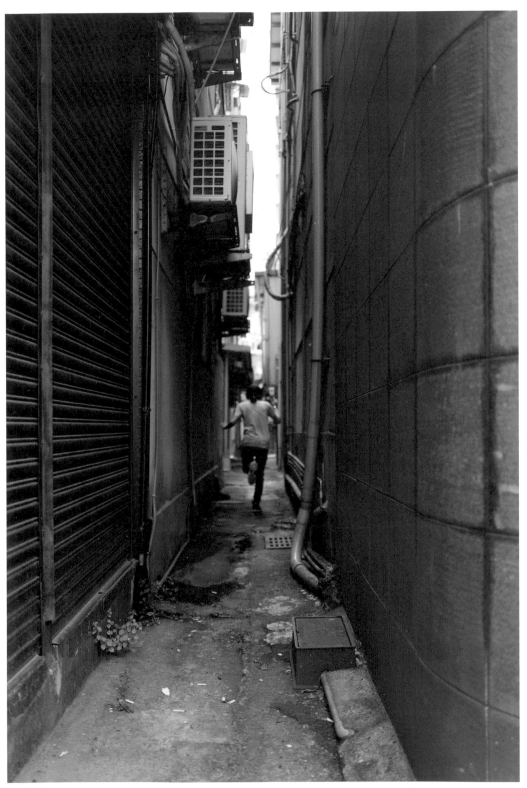

逃 ・（台灣台北 2020）

年輕的時候，

總想逃開些什麼。

也許是自卑、

也許是不安或恐懼、

也許是忌妒或憤怒：

我們內心那些黑暗的情緒，

幻化成種種大張旗鼓的魔，

不敢正視，

只好脫逃。

就像那一年的我們之間，

有太多逃避而終究沒說出口的話，

只好用些家常來搪塞尷尬的空白。

在互道再見的許久許久之後，

才恍然明白，

心若不自由，

我們終究無路可逃。

悲傷，或許曾經很喧囂，

然而，在流逝的時光中，

終究，緩緩沉澱成記憶中，

無關風月的剎那剎那美好。

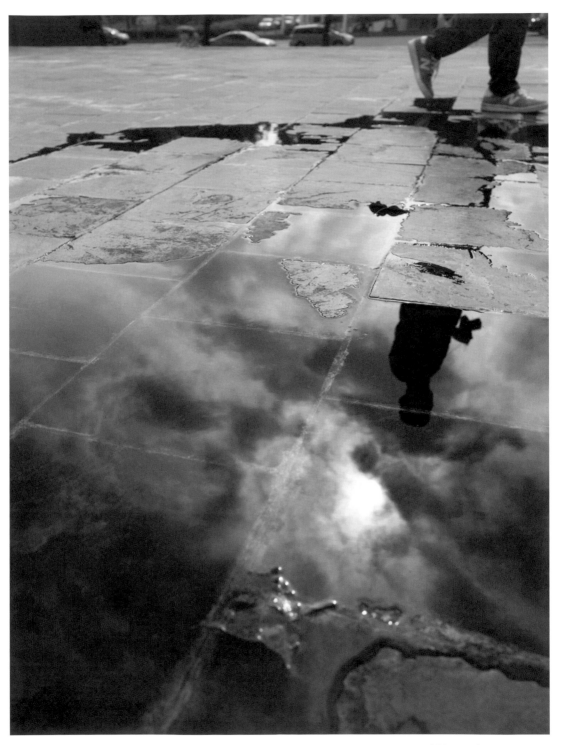

瞬間 •（台灣台北 2020）

蹲在地上拍水中光影時，一名路過的陌生男子意外入鏡。

當度量時間的單位以無限計算，

我們當下經歷的每一分每一秒，

都是看似偶然卻決定性的瞬間，

都是無比美麗值得善觀的緣起，

且安然、

且安然、

且安然。

識

你相信前世今生嗎？

我深信，

因為，

宿生的記憶未曾走遠。

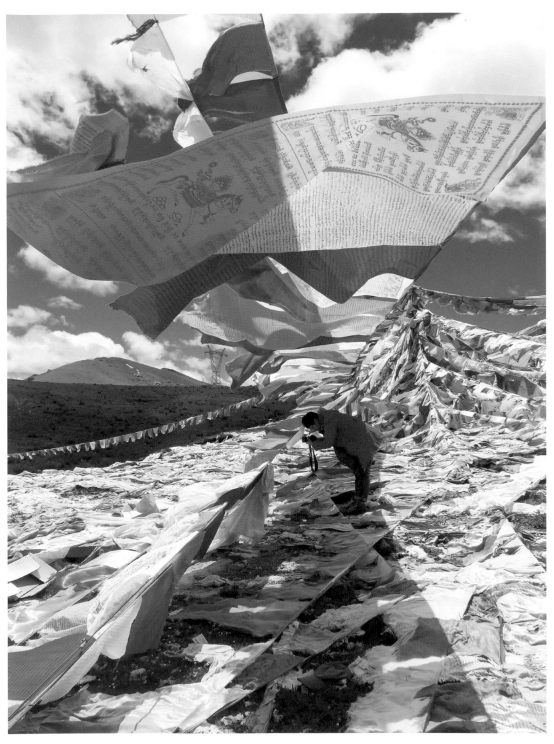

經幡中的妳 • （中國青海 2018）

在經幡中的我,

是幾世輪迴後,

再來的妳?

尕拉尕埡口,海拔 4493 米,

野風朔朔,吹動萬千五彩經幡。

那風與經幡的合奏,

像是吟唱著佛陀的慈悲教誨,

而我入迷的聽著,

一世又一世,

一遍又一遍,

永不厭倦。

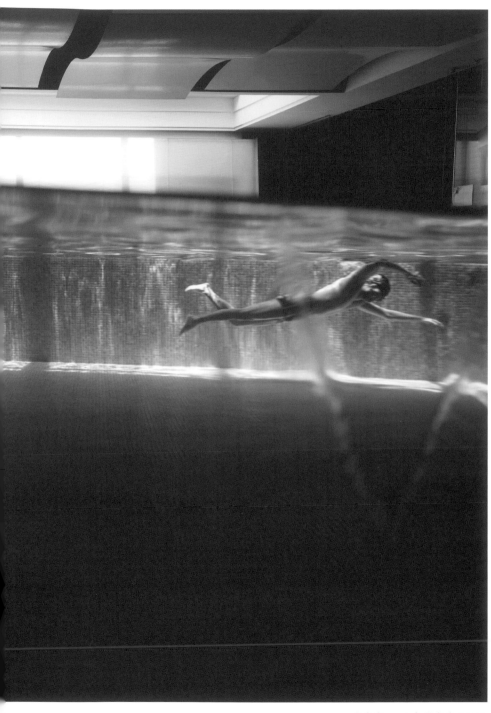

自由事 • (台灣台北 2020)

線索 •（台灣台北 2020)

當前世的我們，

經歷了隔世之謎，

在這一世身形已異，

像陌生人一樣相遇，

是否，還記得彼此？

而靈魂總是認得靈魂，

跨越了種族，

跨越了性別，

也跨越了形體，

戀人們循愛的線索而來，

接續說著愛的絮語。

水，是如此自由，

無法賦予斬釘截鐵的定義，

擦身而過時，

只是一攤擱淺的池；

卻可能在心神交會時，

浩蕩成一片海洋。

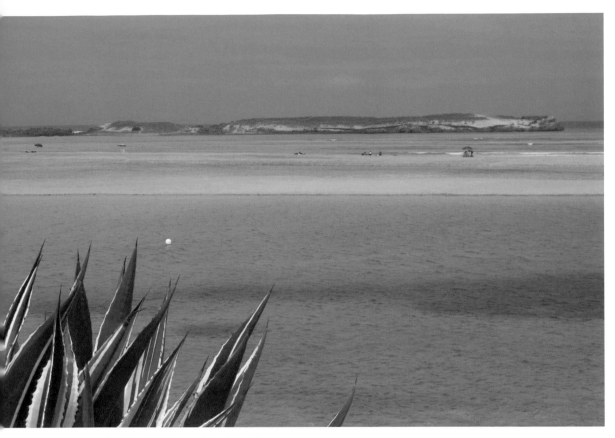

未來的明信片 •（摩洛哥傑迪代 2019）

當我按下一次又一次的快門，
定格一個又一個的畫面，
親愛的，
那是此刻的我要送給你的明信片，
上面有著我精心布置而唯你能解的封籤密語。

現在的我是未來的你，
彼時，
當你佇立眺望著遠方的大西洋時，可看到海面中的那一顆球了嗎？
在沙洲與龍舌蘭之間。

未來，
我將依著畫面中暗藏的線索來尋你。

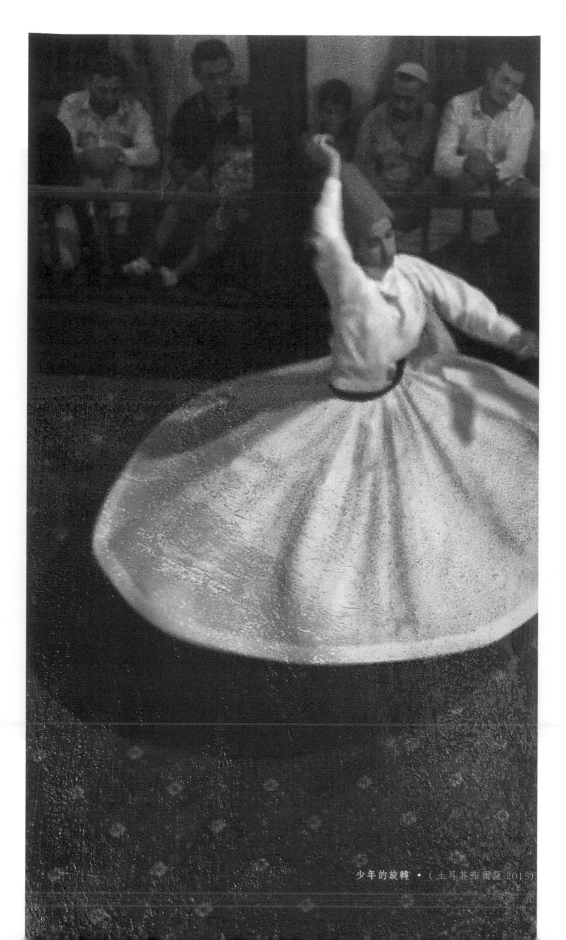

少年的旋轉 •（土耳其布爾薩 2015）

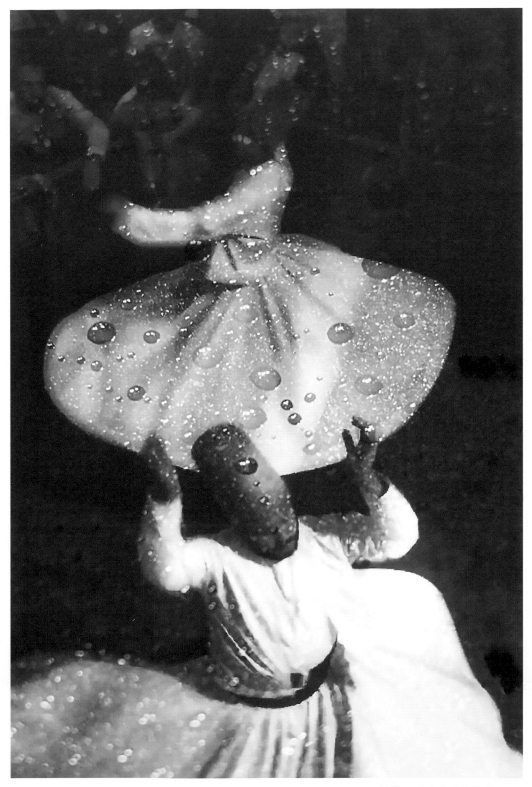

舞僧 ‧（土耳其布爾薩 2015）

夜幕低垂，

在詩歌吟誦中，

重複看似單調旋轉動作的蘇菲教派舞者，

讓我想起了嚴格持守戒律的佛教僧人，

兩者之間，驚人的相似。

在旋轉中入定，

在離心力中拋棄自我，

苦行者，

身體仿若受大桎梏，然意識卻寬廣而自由。

如是，如是，

錯執的五蘊之身終會腐朽，

而川流的意識，

持續著無限生命的壯遊。

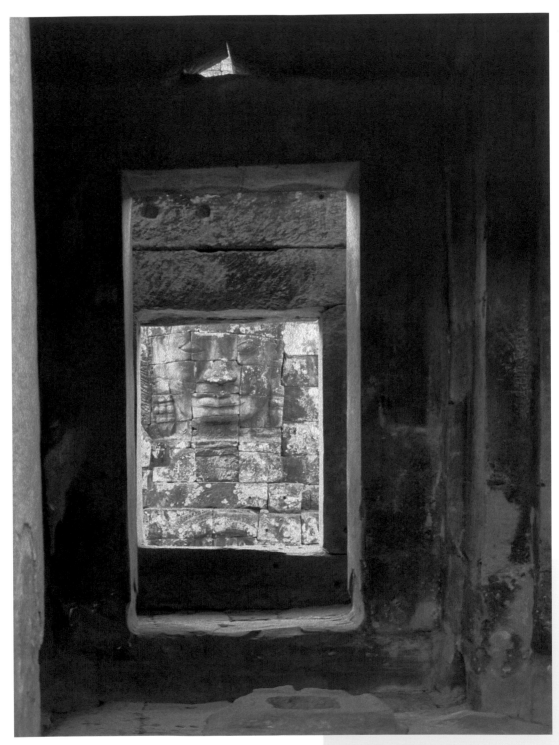

娑婆的手機 •（東埔寨吳哥窟 2016）

許多年前，我讀著蔣勳老師的吳哥之美，

神遊嚮往；

許多年後，我終於帶著書啟程前往，書頁

已然泛黃；

而這神奇的叢林之地，

彷彿已等候了五百年，

以絕美的姿態，

迎接我這遲到的旅人，

閃閃，

發著光。

〞當國之中有金塔一座，傍有石塔二十餘座。石屋百餘間，東向金橋一所。

金獅子二枚，列於橋之左右。金佛八身，列於石屋之下。〞

----- 周達觀 · 真臘風土紀 ·

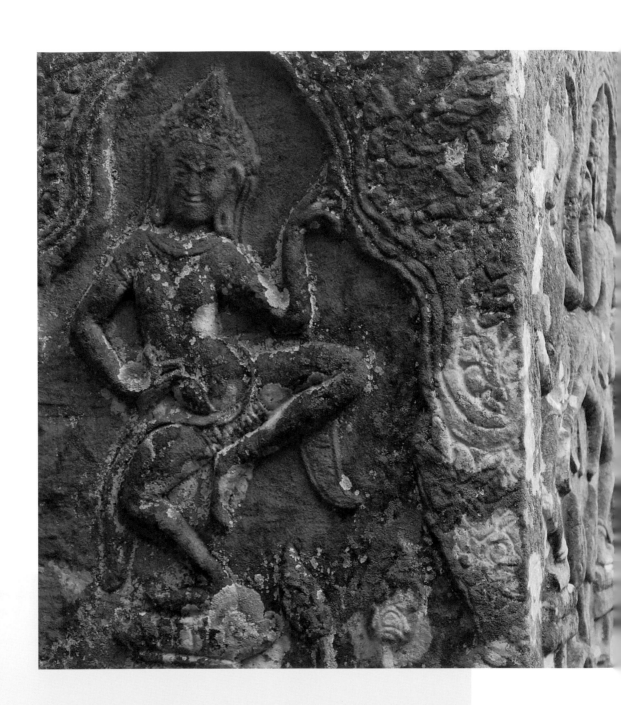

想在古吳哥帝國的斷垣殘壁間做瑜珈，

這念頭一起，便無法輕易打消：

即使在當地的每一天體感溫度都高達 40 度，

即使在當地的每一天光是走路就會濕了衣衫，

我還是堅持用古老的肢體語言，

與古老的美麗浮雕，起舞翩翩。

起舞 • （東埔寨吳哥窟 2016）

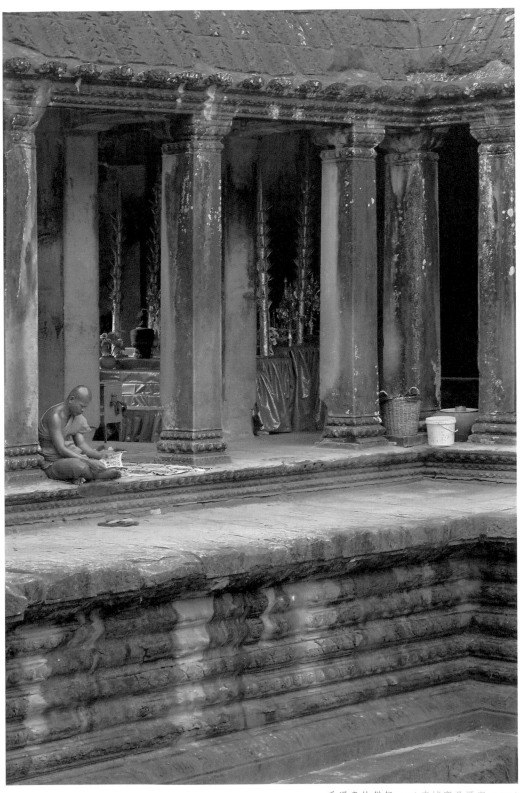

看漫畫的僧侶 •（柬埔寨吳哥窟 2016）

現 在

名色

流浪的心，終究尋覓而來。

如大地。

如流水。

如火焰。

如風。

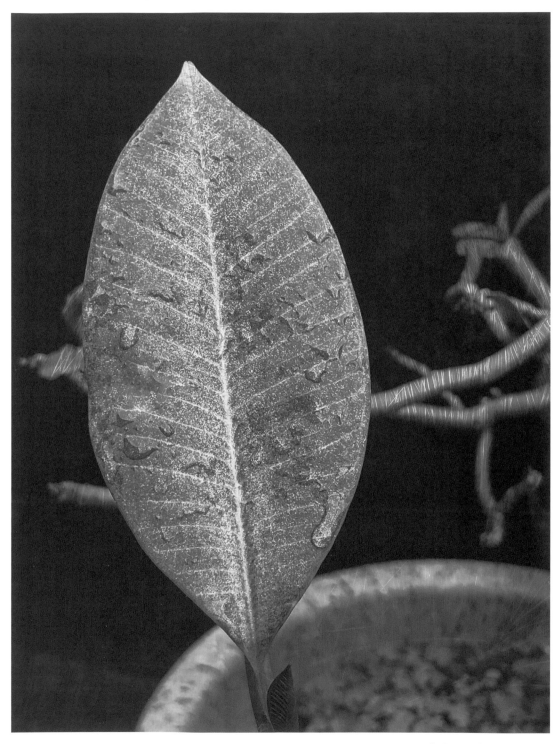

葉子 •（台灣台南 2021）

我很喜歡拍葉子。

拍葉子上面的對稱紋理、

拍光線透過葉片的剔透感、

拍葉子尚在枝幹時的沙沙熱鬧、

也拍葉子落下之後的無聲孤寂。

透過鏡頭下的葉子,

我彷彿也間接看穿了無可迴避的,

生老病死。

於是,

我不再住在葉子的平凡認知之中了,

名相上的葉子,像是被賦予了靈魂,

葉子,即是法,

而法也是葉子。

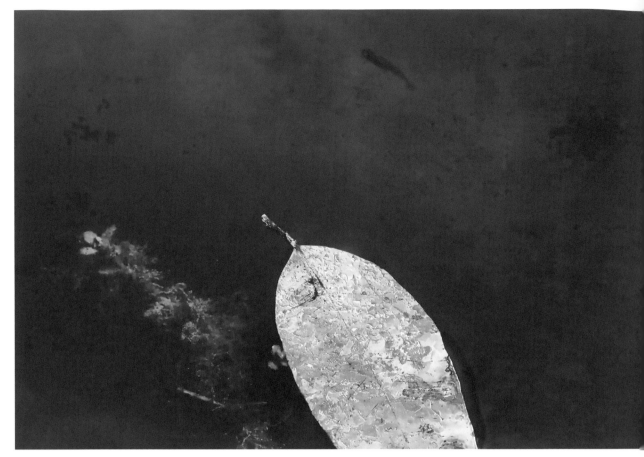

慢板 ● （台灣台北 2021）

猜猜看，

每個人一天之中會產生幾個念頭呢？

據說是五萬到八萬個左右。

很驚人吧！

所以唯有緩慢沉靜的節奏，

才能沉澱如此海量的念頭，

才看的清內心的千絲萬縷。

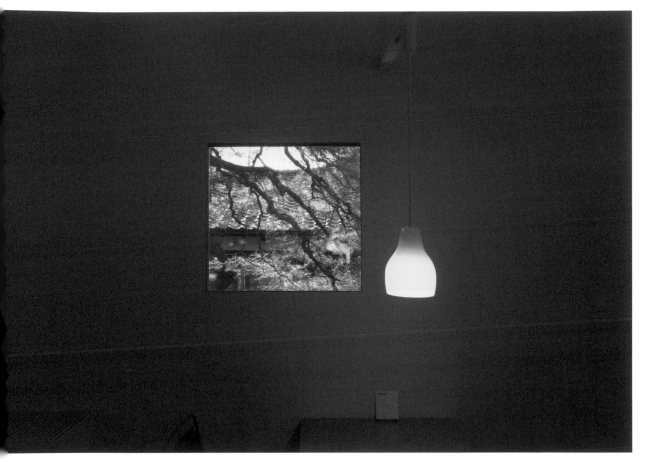

框 ‧（日本小布施 2019）

借景之窗，甚有姿態。

向外望去，四季風景更迭，卻終究侷限於方框之境；

何妨，突破框架，向內而觀？

心意一旦動轉，風景想必更無限盎然。

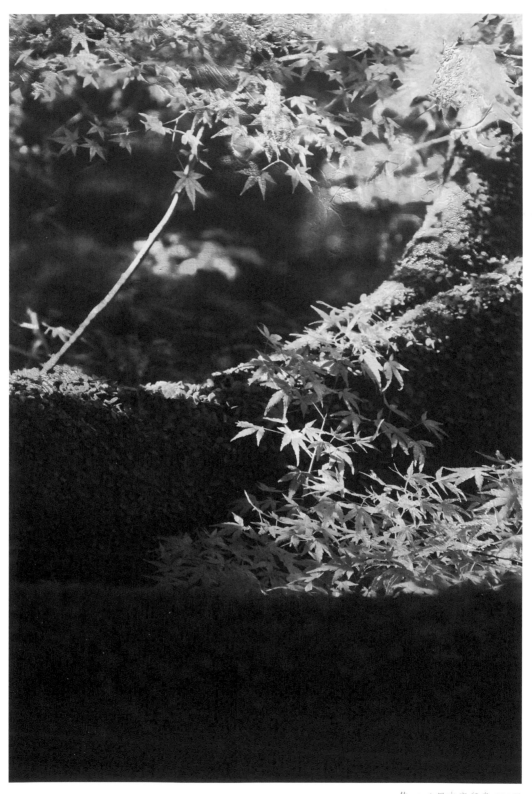

佐 •（日本鹿兒島 2013）

煦煦秋陽下的楓與苔，

是需要細細閱讀的詩與歌。

彷若靜止的畫面，

以如詩歌般的節奏緩步捲動著，

尤其適合佐以老茶，

悠長時間去除了新茶的青澀，

不再張牙舞爪，只留下溫潤。

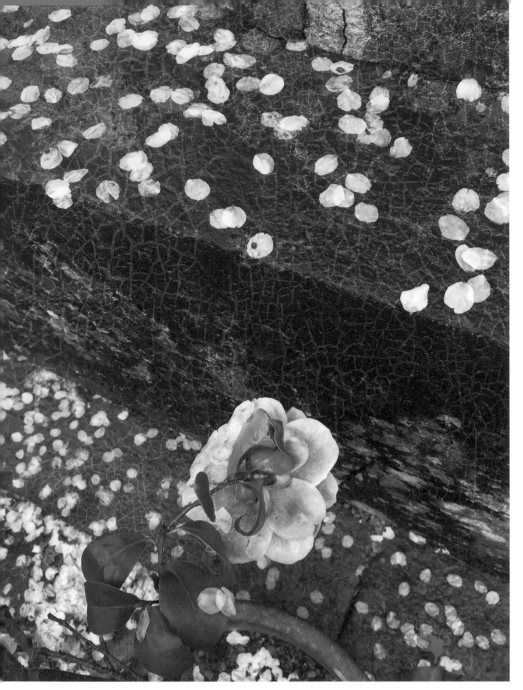

落櫻的和歌 ‧（日本山口縣 2016）

下了一場雨，落櫻遍地。

雨天泡湯倒是極好的，

再飲個酒、和個歌，更增情致。

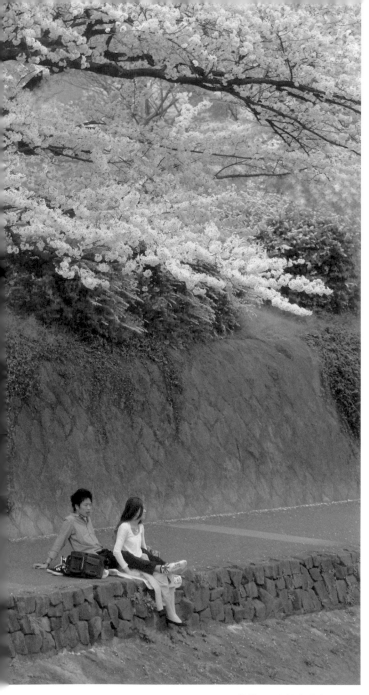

花憩 ‧（日本京都 2014）

京都是一個安靜的所在，
無論賞櫻人潮如何洶湧，
不可思議的，
我的鏡頭即是我心中所感知的模樣。

生活在其中的人們，
散步，
騎腳踏車，
看書，
飲酒，
喫食，
交談，
或，
僅是在樹下閒散坐著，

於是，
那櫻花滿開的華麗夢境，
遂回甘成了日常。

082

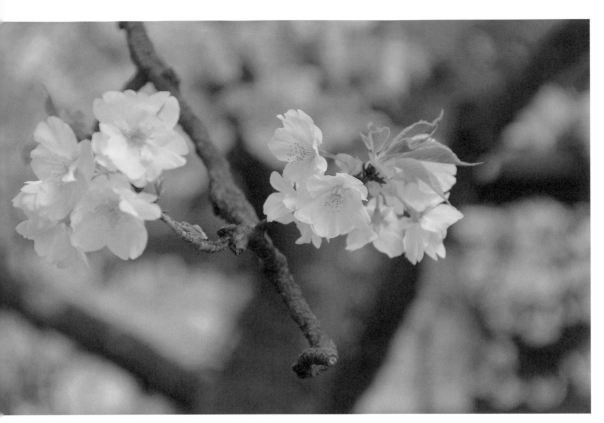

寢覺 • （日本京都 2014）

秋分之後，
白晝變短，
黑夜變長，
節氣，就這麼悄悄的走入了寢覺之月。
寤寐之間的我們，是否曾去算計，
清明醒著、
或者昏昧睡著，
兩者孰長孰短？
在人生大夢中，
每一天的夜晚，
也許我們都正進行著一場微型的死亡；
然而，每一天的清晨，睜開眼的那一剎那，
我總是滿懷感恩的想著，嶄新生命再度開展！
活著，本是如此美好！

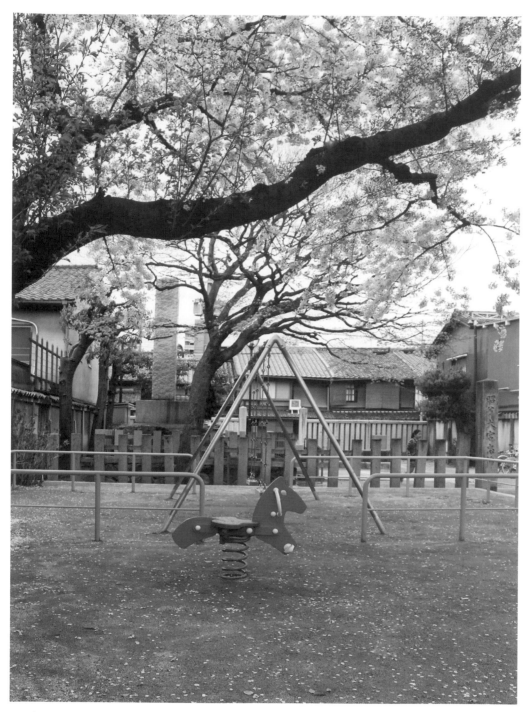

人間遊戲 ‧（日本京都 2014）

每每看到小公園的木馬，總會駐足憶起童年的無憂。

然而這落櫻下孤伶伶的木馬，少了玩伴，多了憂傷。

菩薩遊戲人間，為化眾苦：

而凡夫人間遊戲，卻是渾噩度日。

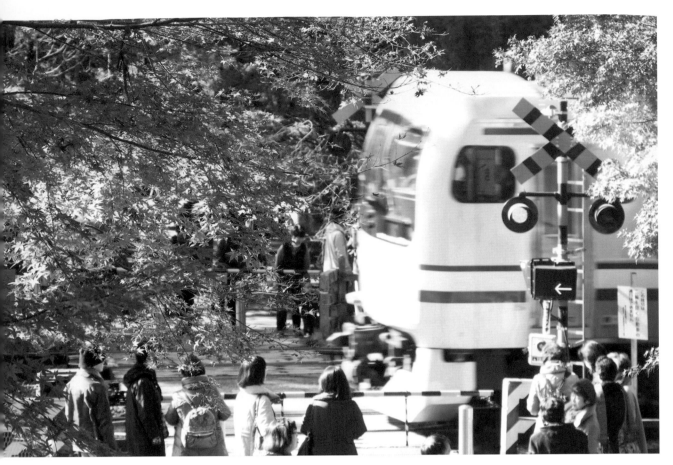

一期一會 ● （日本鎌倉 2016）

深秋的日本總是熱鬧非凡的，楓紅燃燒了整個國境，旅人們一起加入
綺麗的宴席。

尤其，是秋日的午后。

尤其，是秋日的午后，陽光正好，

緩慢行進中的列車、在平交道等待的人們、與遲遲不捨離去的拍攝者，
一起停格在這金紅色的夢境。

想著，在旅途中，每一次的按下快門，都像是進行一期一會的儀式哪。
飛行千萬里，相會只一刻。

花落 •（台灣台北 2020）

日常午後，經常帶著相機在住家附近散步。

沒有預期中的春日繁花，倒是一瞥，舉起相機記錄木棉花落。

想起「浪漫醫師金師傅」第二季裡，讓我動容的這一段台詞：

「越過人生這條滔滔大河，會發現即使能暫作停留，卻從來無法

　真正停下任何一個瞬間，所以也別太依依不捨了。」

都說女人如花，

那麼，讓我們，

無論，

花綻，

或花落，

安住此刻，

雍容合度。

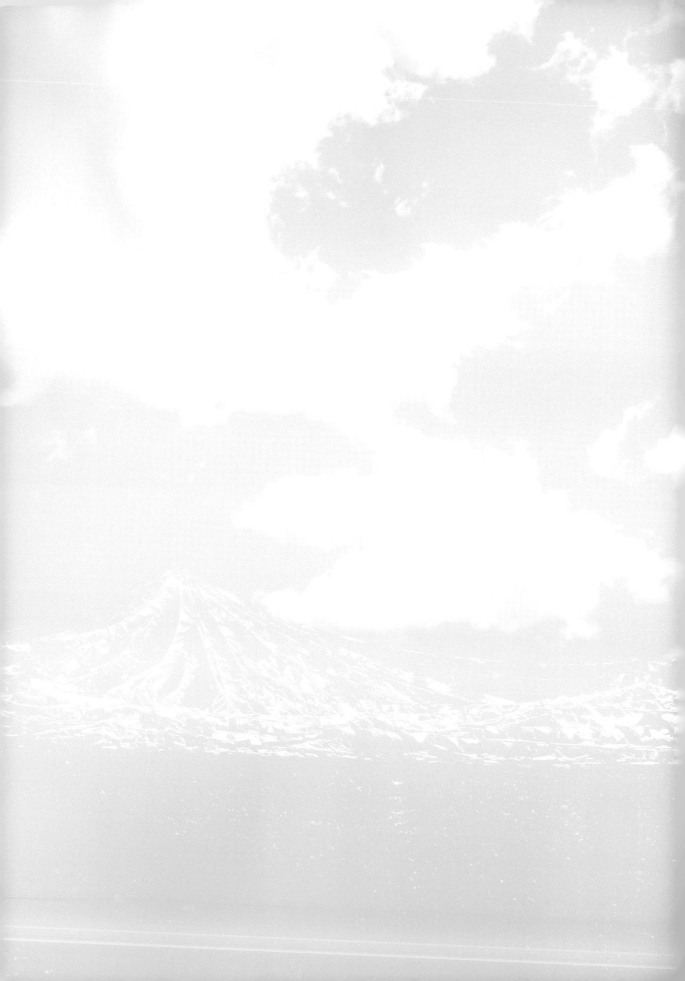

六處

眼耳鼻舌身意、

色聲香味觸法。

那些相忘於江湖的邂逅,

且讓我以文字重新上色。

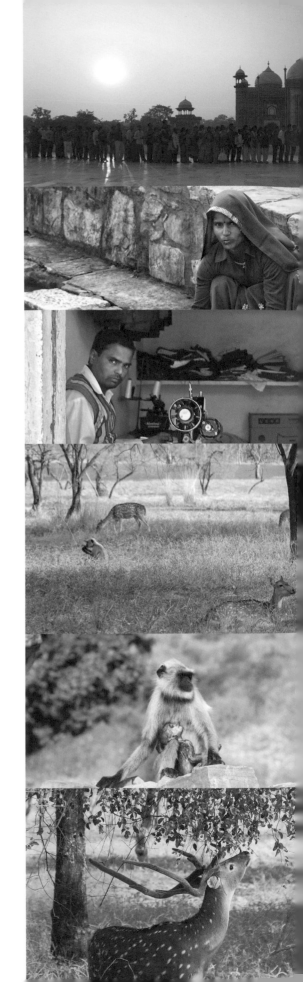

印度。不思議。

不可思議的印度 !!

除了不可思議，沒有其他更貼切的話語，可以形容旅途中所見所聞的北印度了。

有些時候，我沮喪難過，後悔為什麼要千里迢迢飛到這裡；

完全聽不懂的印度式英文及中文、五臟六腑都移位的顛簸道路、長途火車上不斷闖入臥鋪的不速之客、行乞的孩童展示著心靈或身體的傷口、不實的商人看到觀光客見獵心喜、德里那彷彿永不停止的喇叭聲及汙濁的空氣。

但，也有些時候，我感動開心，慶幸自己在還有體力時終於來到這裡；

孔雀與大象在街上徐行彷彿夢境、全世界最熱愛入鏡的小孩們有清澈的眼與無敵笑顏、搭吉普車探索美到令人屏息的金色草原、晨起在薄霧中遠眺著美麗的泰姬瑪哈陵、在寧靜的湖邊瑜珈、晚間在帳篷邊生起營火，遠方的鼓聲伴合心跳、星斗滿天。

就這樣擺盪在極樂與極苦之間。

然後有一天忽然懂了，在天堂與地獄之間，不就是人間嗎？

印度這樣教會我，去理解，一切相皆是世間相， 以及活在當下的道理。

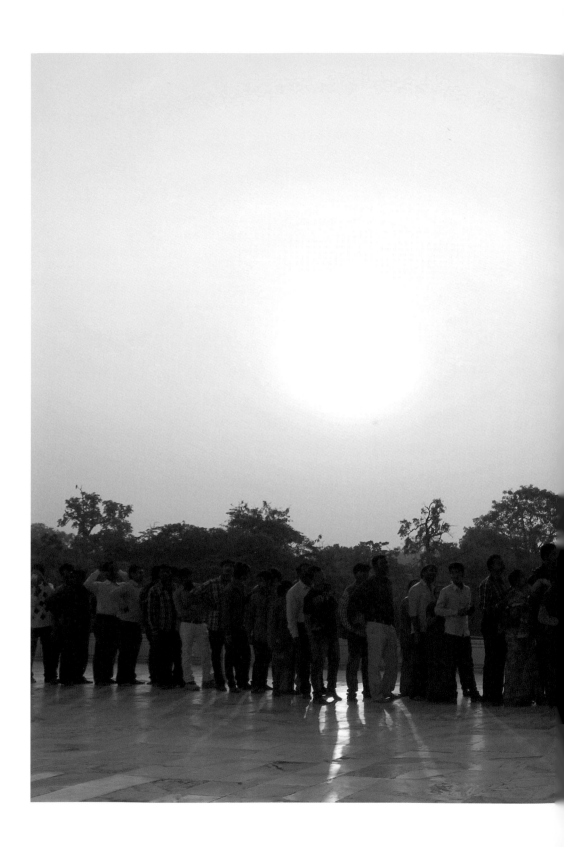

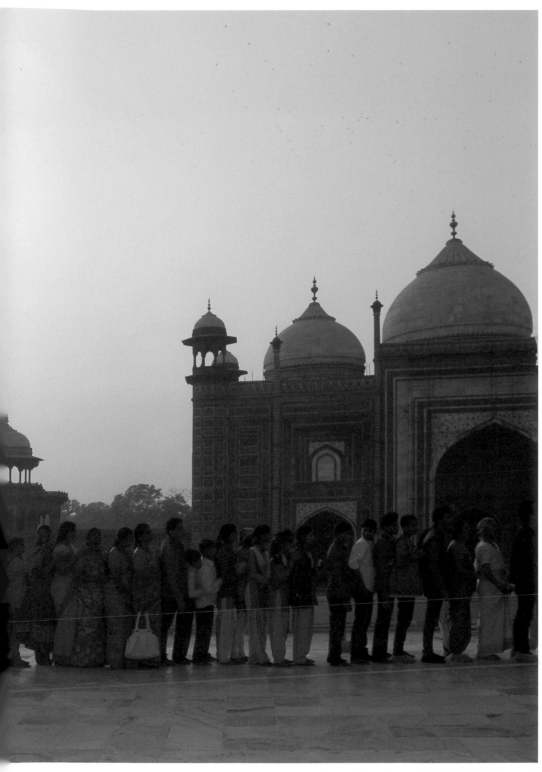

Crowed Paradise • （印度泰姬瑪哈陵 2014）

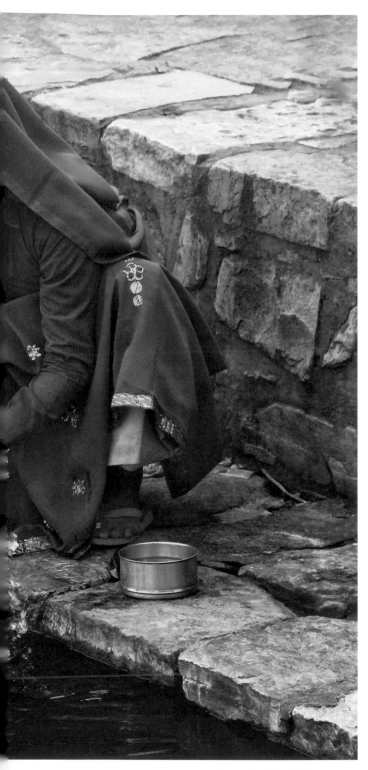

浣．（印度拉賈斯坦省 2014）

有一位祖師是這樣說的，
諸佛並無法以水洗清眾生的罪障，
而是開示法性真諦，如生死之索，
想要獲得解脫，無法假他人之手。

浣水如法，
如此清淨。

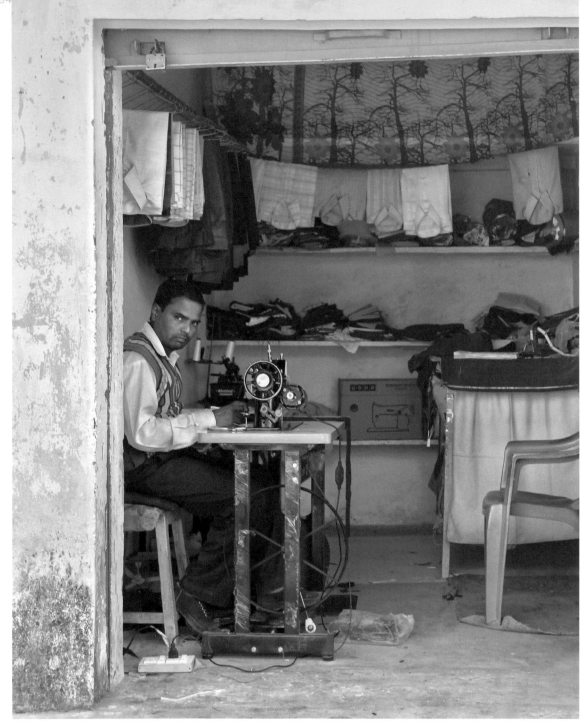

裁縫 •（印度拉賈斯坦省 2014）

密密縫，

縫起了，

慈母的心心念念。

如母有情 ●（印度拉賈斯坦省 2014）

曾經這裡，是個熱鬧城鎮，
如今荒蕪處處，殘垣斷瓦。
但生命沒有放棄任何一線希望，
動物們，穿梭鬼魂的呢喃之中。
孔雀跳上跳下，
牛隻坐臥草地，
猴子曬著太陽。
旅人安靜走過，拍下這張照片，
也拍下了對無窮無盡眾生，
如母有情的憶念。

草原上的哲學家 •（印度拉賈斯坦省 2014）

草原上的他們，

各各彷彿老僧入定，如如不動。

將近四十度的高溫下，

秋天的陽光均露在樹木與草苗上，

形成了絕美光影：

印度這塊古老陸地上的風正簌簌吹過，

撥動了遠方的河流，

輕輕哼起了聽不厭的歌謠。

萬事萬物，

都在時間長河中，

以緩慢的速度流動著。

我們身處其中，學習看見。

有鹿在野 ·（印度拉賈斯坦省 2014）

有鹿在野，
是慈悲而美好的人間風景。

青海。走入須彌之州。

我想，

是這須彌之州的人與土地，

太魅力獨具。

我這個佛系攝影人，

不刻意對焦，

不瘋狂追景，

一切順其自然的隨手閒逸，

雖然，模糊失焦的照片多不可計，

但竟也拍出一些自己莫名喜歡的作品來。

照片中的故事，

在深深淺淺的綠中展開，

雲光山水，

晨光夕照，

孩子們眼神清清澈澈，

喇嘛們如儀上課辯經，

牧民們虔誠信仰誠懇生活，

諸有情們，

共享淨土。

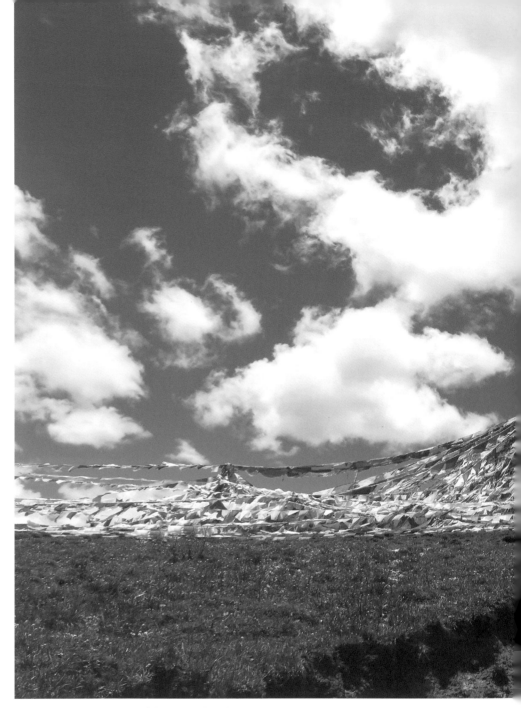

天闊地闊 · (中國青海 2018)

天闊地闊的高原，天氣瞬息萬變，
前一刻，才把所有禦寒衣物穿上還加手套毛帽的全副裝備，
下一刻，你只著單衣躺在草地上，暖呼呼幾乎要進入夢鄉。

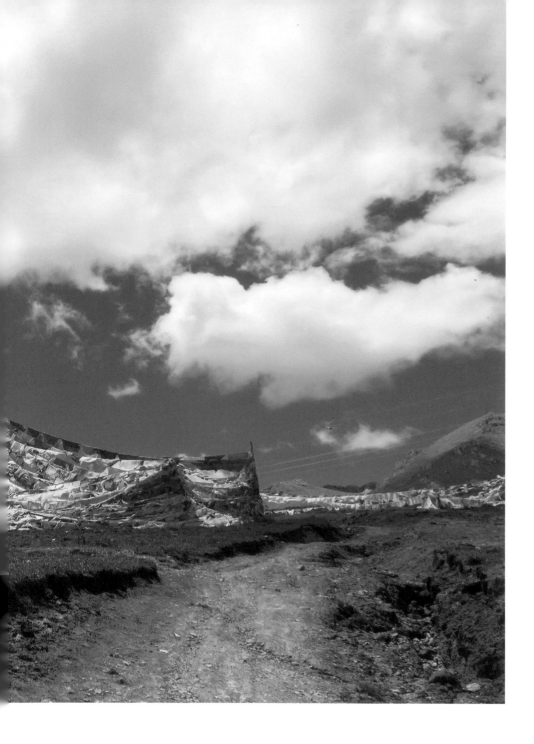

那風起，　　　　　　那一天之內的，

那雲湧，　　　　　　春夏秋冬。

那雷電交加，

那晴日歷歷，

那朗月在目。

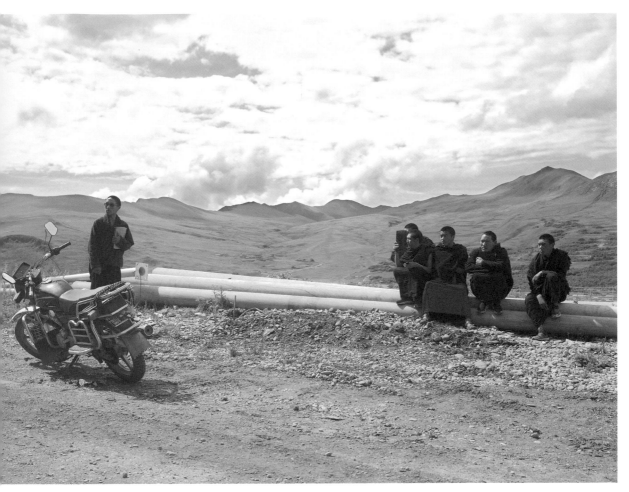

趕路的雲 • （中國青海 2018）

偶遇的喇嘛們，一派閒逸，或坐或立，

哥兒們之間，心領神會向來無須言語：

雲在天空中趕著路，樂此不疲，

下一刻，也許他們化身成了雨：

挺美的旅程，

不是嗎？

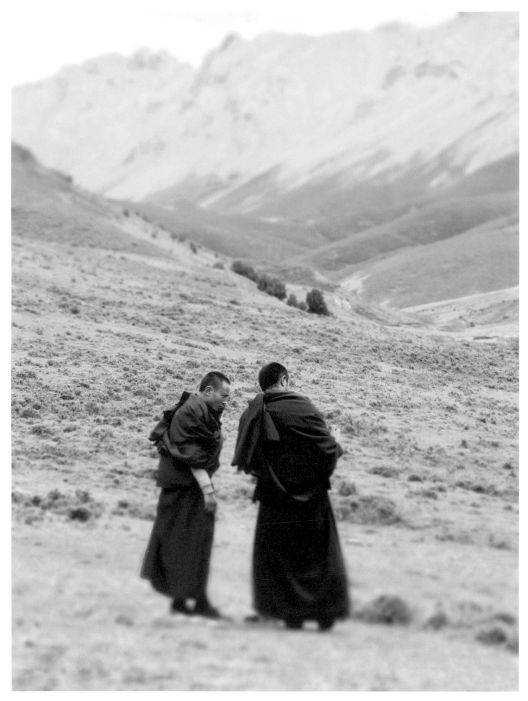

高山上的僧侶 • （中國青海 2018）

高山上的僧侶，身著勃根地紅的僧衣，
表情凝重地與電話那頭，溝通著加了密的絮絮私語。

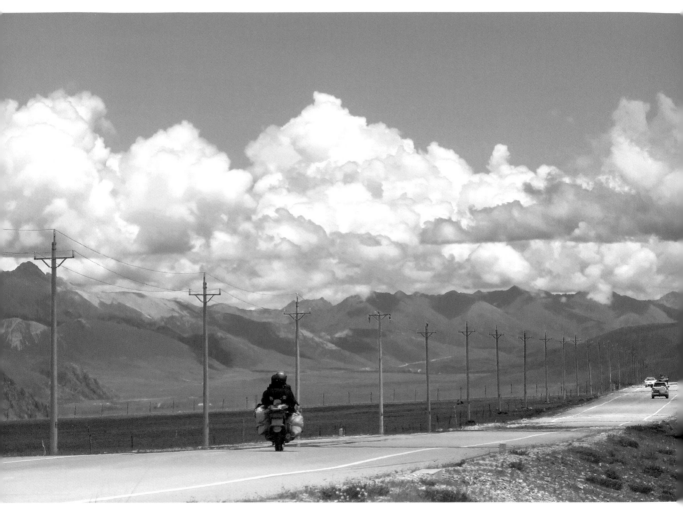

上路 ・ （中國青海 2

流浪者之歌 ‧（中國青海 2018）

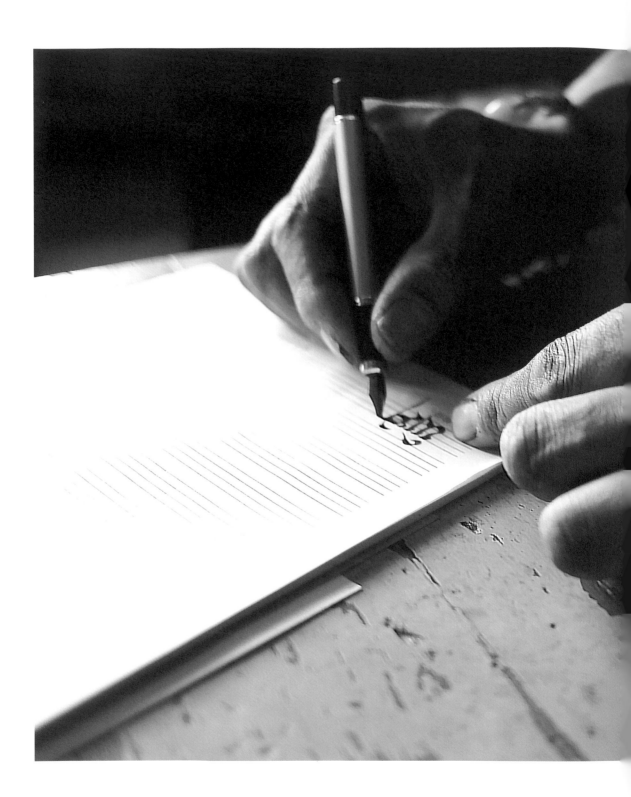

借宿的平常民居，
藏茶在灶上滾著，
才剛吃飽飯的旅人們，
聚在暖呼呼的廚房裡，
央求主人幫我們取名。
在廚房的小桌上，
這位喜歡攝影的害羞喇嘛，
認真而專注地，
以歷盡高原風霜的手，一筆一畫寫下我的名字。
他解釋著，伊西旺姆，是具有智慧女性的意思。
那般重，遂使得名字裡帶著深深的厚意與期許。

伊西旺姆，札西德勒！

名字 ●（中國青海 2018）

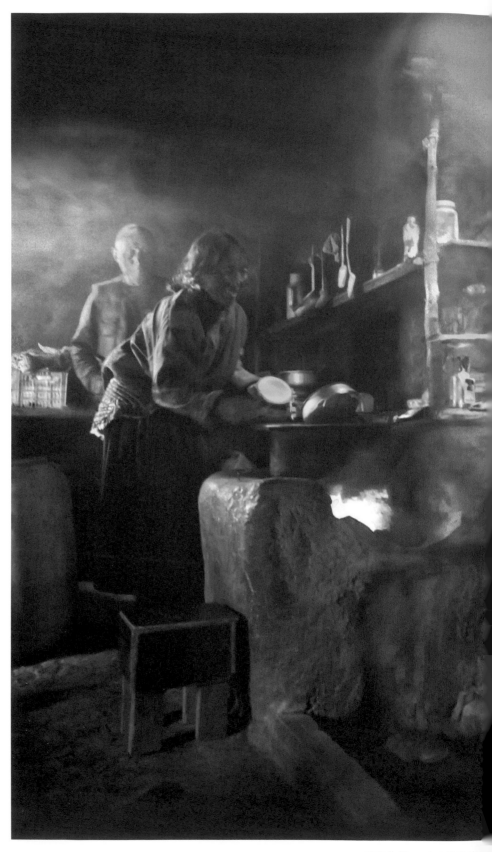

作客他鄉 ‧（中國青海

靦腆的她邀請我們到家裡坐坐，
端出熱騰騰的酥油茶熱情款客。
炕上的火，讓整個屋子暖呼呼，
她亦然，紅通通的臉笑容燦燦。

在遙遠的青海山區民居裡，
晨光裊裊消融了黑暗，
重現了維梅爾畫中的日常。

回到台灣後，
每當風吹樹葉沙沙作響，
樹上鳥兒啾啾唱著歌，
飛機轟轟畫過忽晴忽雨雲朵流動的天空，
中庭花園水聲潺潺，
鄰居們絮絮話著家常，
廚房香氣襲來鍋鏟鑊鑊。

每當這樣將心打開，
去覺知周遭環境的某一天，
我也總是想起，
那一天的日常。

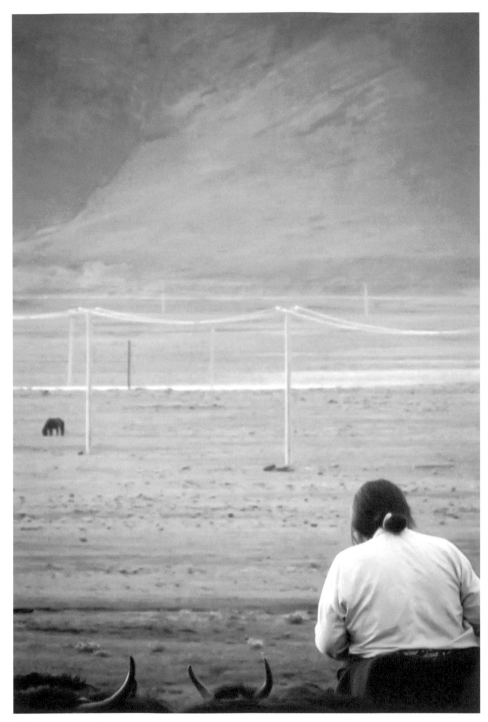

遲暮 · (中國青海 2018)

草原上的遲暮,牧人們趕牛回家,帳棚邊升起炊煙。
青稞酒一杯杯下肚,毫無懸念,一夜好眠。

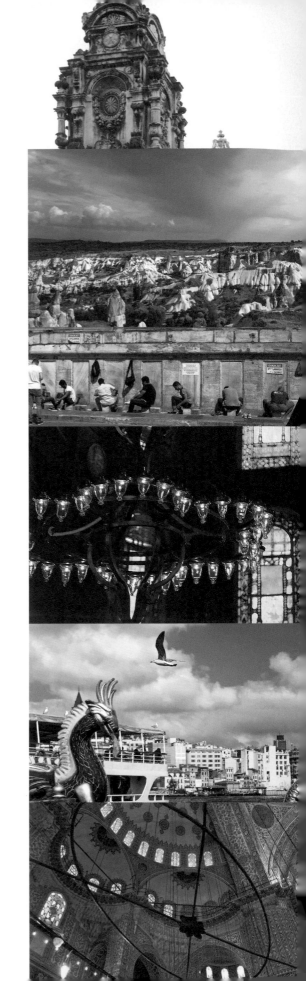

土耳其。目眩神迷。

我搬了一張椅子,

坐在飯店露台上,

看著博斯普魯斯海峽,

看著船隻載著人們,

橫越那一條無形卻堅不可催的分隔線,

從歐洲到亞洲,

又或是,

從亞洲到歐洲。

這裡是伊斯坦堡,歐亞的交界,

我想像著自己是聖修伯里筆下的小王子,

只要挪動一下椅子,

就可以隨時看到日落與日出。

不遠的清真寺裡,

基督教與回教的圖騰,

曾經如此激烈地交戰,

在歷史的斑駁中交疊,

而終歸不敵時間而沉寂。

深深的,被震撼著。

這個位處西方與東方交界的國度,

如此令人目眩神迷。

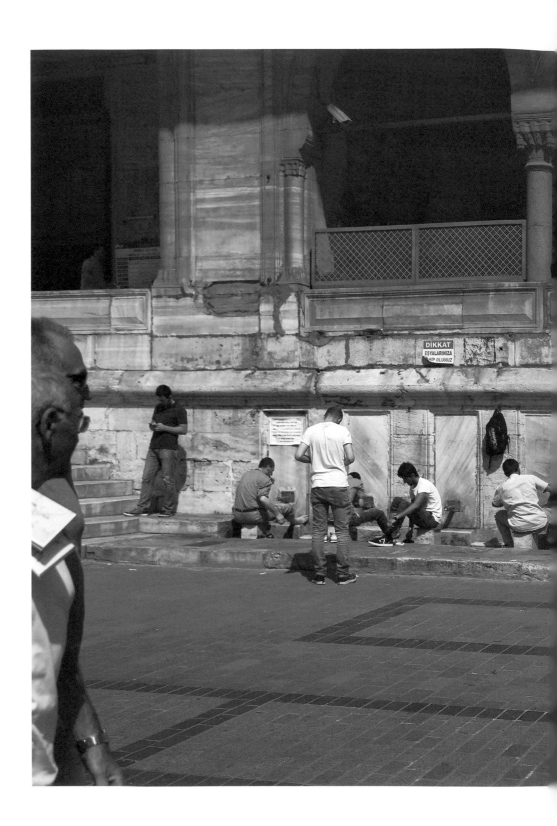

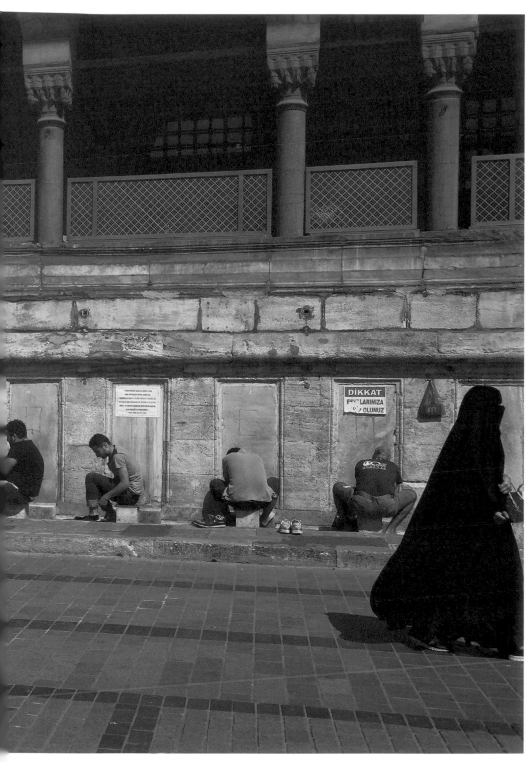

小淨 •（土耳其伊斯坦堡 2015）

118

土耳其奇遇 •（土耳其伊斯坦堡 2015）

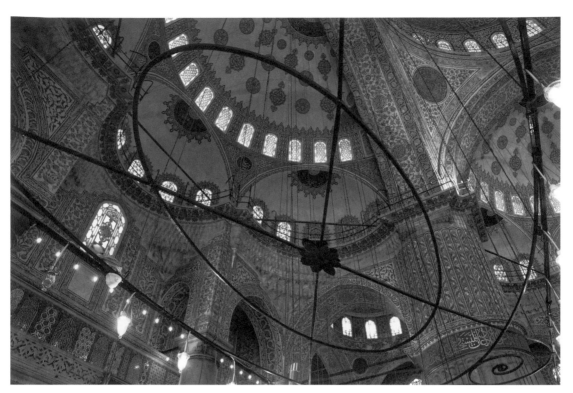

迴旋曲 • (土耳其伊斯坦堡 2015)

清真寺外 • (土耳其伊斯坦堡 2015)

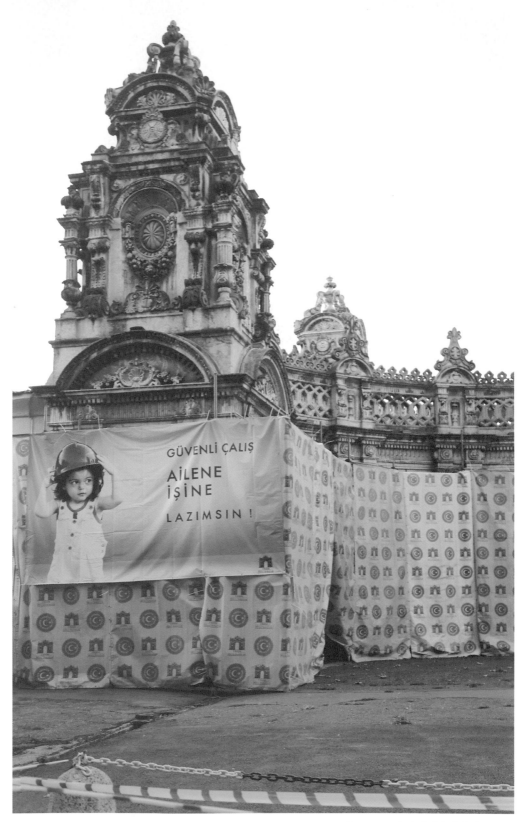

Watch Me!! • （土耳其伊斯坦堡 2015）

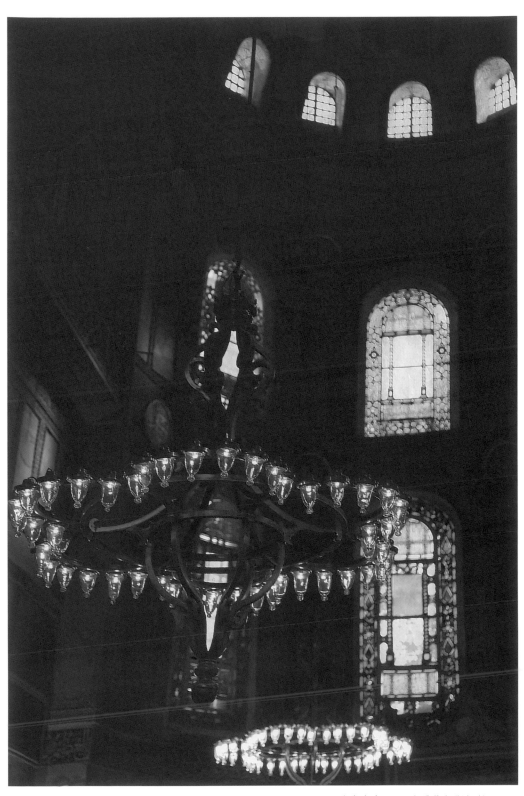

清真寺內 • （土耳其伊斯坦堡 2015）

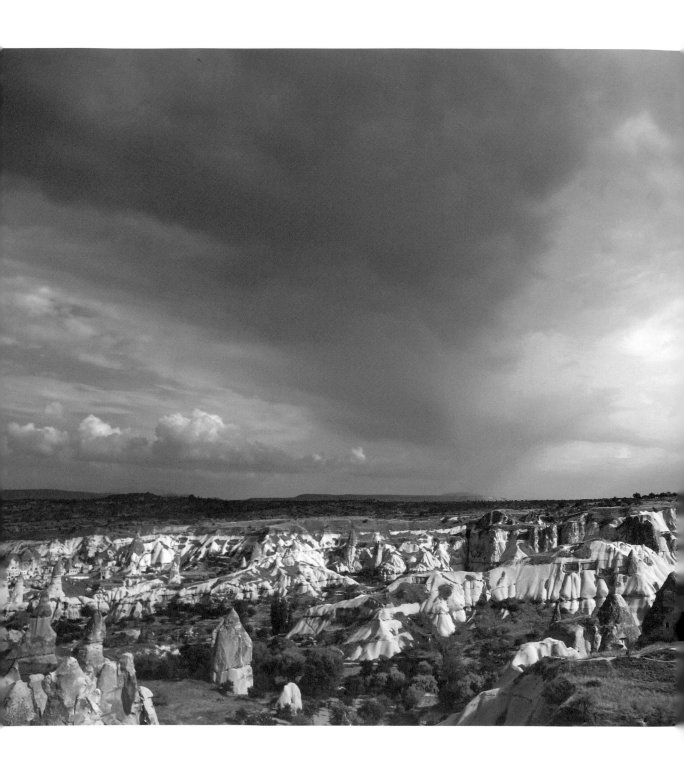

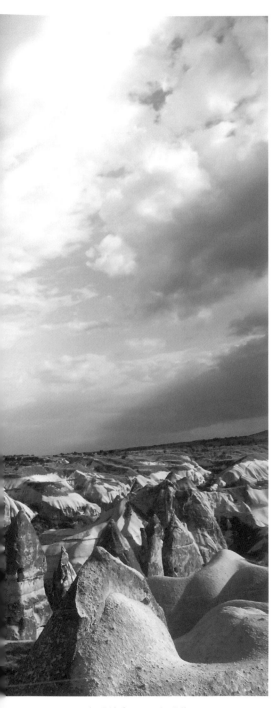

山雨欲來 ●（土耳其 Cappadocia2015）

深秋，在土耳其開著車，

或疾駛或慢速，

長途跋涉超過 2000 公里，

眼前的公路彷彿沒有盡頭，

接駁著，

從西方到東方，

從南方到北方，

一段又一段地公路之旅。

行經山雨欲來的曠野之地，烏雲令人心生恐懼；

但看看那陽光哪，也正從厚厚雲層後奮力灑落，

幫不似人間風景的奇岩，罩上金黃外衣。

黑暗與光明並存著，

這景緻美到令人迷離。

色誘。摩洛哥。

色聲香味觸法，

色為首，

而顏色，

恰是認識這個北非國度，

最直接，也最強烈的方式。

摩洛哥，以色，誘著你。

即使這片土地上的人們，

不喜歡面對鏡頭，

然而，

照片中的紅橙黃綠藍靛紫，

仍在毫無遮蔽的天空下，

那樣炙烈的潑灑著。

你心中有一絲絲懷疑，

僅僅是瞬間的浮光嗎？

或是淺淺的掠影？

嘿！

一步步走過了，

幕幕皆落實成了，

心中的風景。

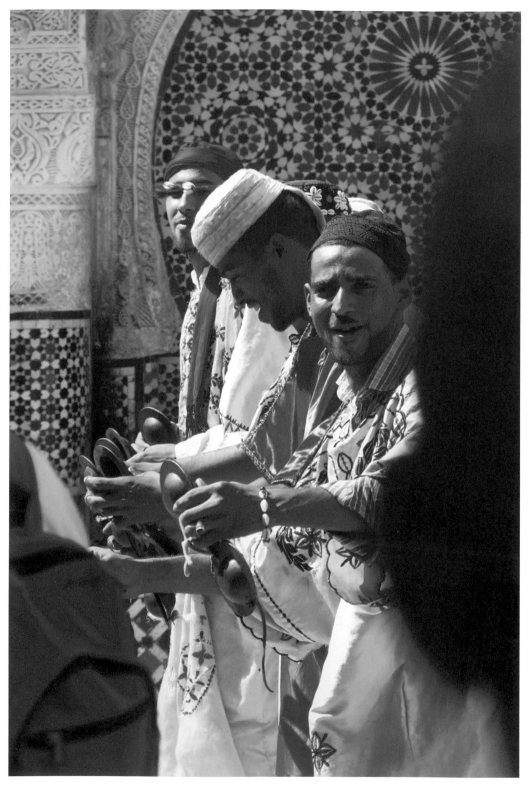

街頭藝人 • （摩洛哥費斯 2019）

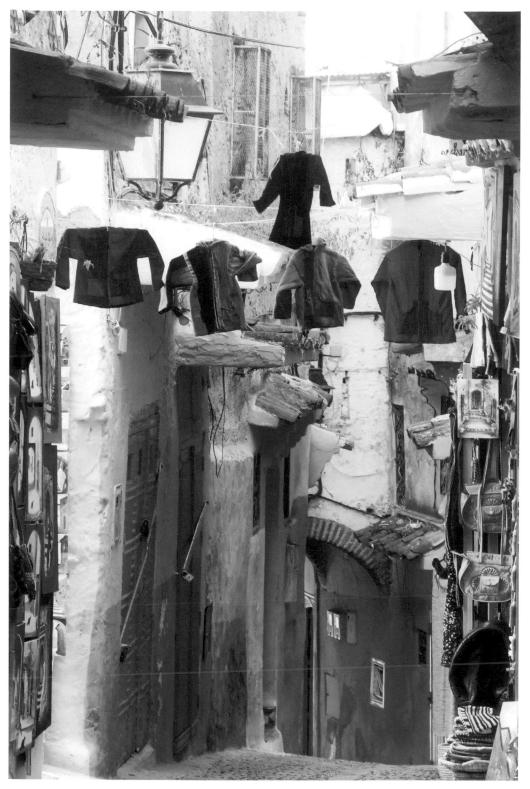

高高掛 ·（摩洛哥蕭安 2019）

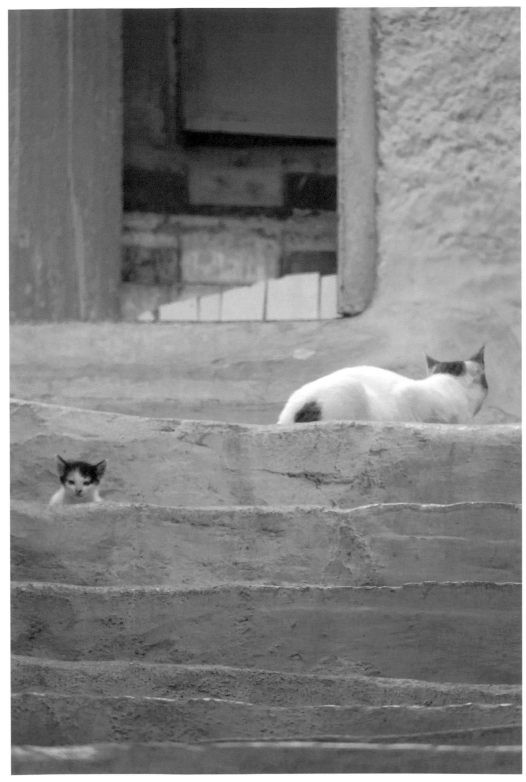

貓梯 ‧（摩洛哥蕭安 2019)

午盹 ●（摩洛哥蕭安 2019）

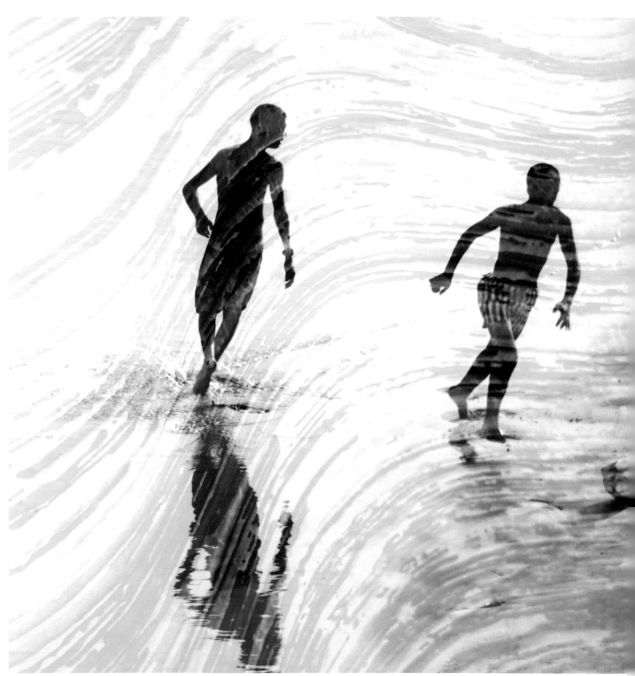

逐浪少年 ● （摩洛哥拉巴特

海邊看孩子們踢球。

眼前的浪，
生起、消融。
消融、生起。
生起、消融。
消融、生起。

在人生波淘起伏中，
我們學習長大。

柑仔店 •（摩洛哥薗安 2019）

小時候，阿嬤的柑仔店，是我的遊樂場。

柑仔店就開在學校對面，小小的店面，承載
著鄉下地方的生活萬象：

彈珠汽水砂糖麵粉太白粉米酒啤酒玩具文具
火柴香菸泡麵麵包雞蛋牛奶蜜餞枝仔冰，如
此一長串的名詞堆疊，
密密串縫起成長過程中自己穿梭於店裡的模
樣。

對了，店裡還販賣熱騰騰的包子饅頭，搭配
紅茶和豆漿。
冬夜的晚上，全家人一起手工做豆漿，是暖
呼呼的歷歷在目；
南部夏日炙熱，舀著煮好冰鎮後的紅茶一包
包裝袋束起，是解街坊的涼。
得空時，小小腦袋裡奮力跑著加減乘除，秤
斤論兩賣著雞蛋。

到了很久很久之後，
我才第一次喝到了可口可樂。
但那大量複製的合成配方，
永遠比不上阿嬤的柑仔店裡那眾人交織而成
的人生滋味，百嚐不厭，
甘甜濃香。

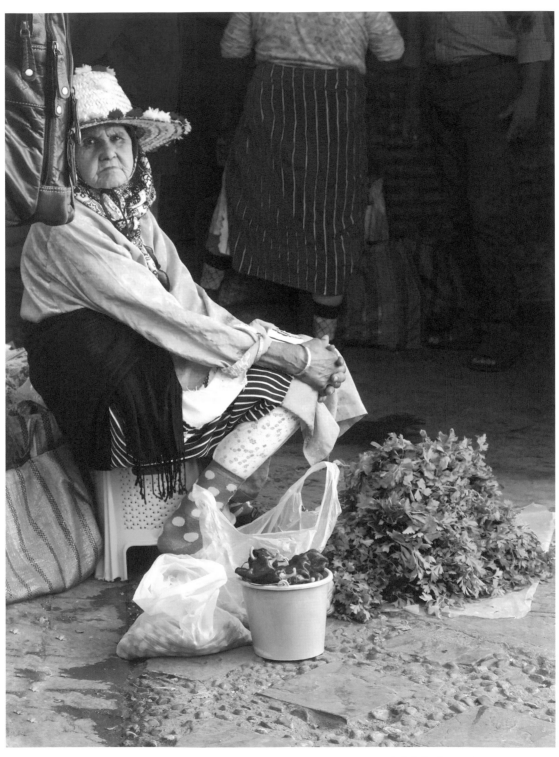

路邊的菜販 • (摩洛哥蕭安 2019)

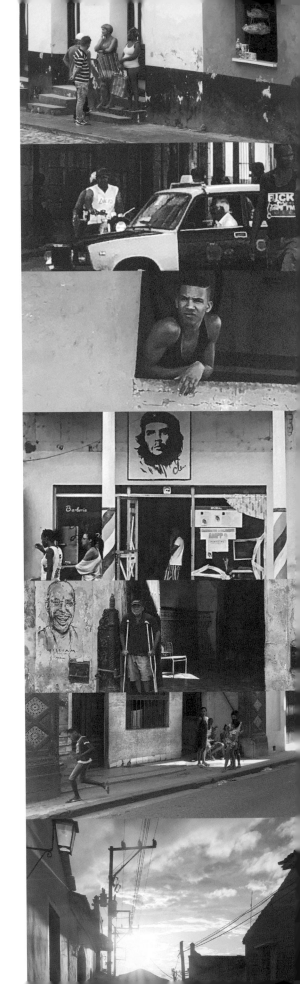

古巴。二個世界。

人們總問我，為何想去古巴？

而我也總答不出一個比方說，

要去看山看海看建築物看這看那，

總該是去看些什麼的，具體理由。

我大概只是想去看看，

時間的推移仿若停滯的，另一個國度。

天空很藍，白雲很白，草很綠，

因空氣乾淨而分明的光線折射，

讓鏡頭下的每張照片，都像極了電影場景。

多彩的房子，細看之下，滄桑斑駁；

年過半百的古董車，哀怨的與摩托車腳踏車馬車，並行上路；

老老少少生活其中，雜貨店買不到雞蛋，水龍頭不保證有水，

古巴三明治，滋味讓人大失所望；

下起傾盆大雨的城區，積水成河；

戲份精彩的古巴雪茄，務必嘗試；

戒斷網路成癮的功課，才剛開始。

但即使是這樣，

我遇到的大部分古巴人民，仍是開朗和善。

身處其中的旅人如我，自在心安。

這是卡斯楚的烏托邦世界，

革命的星火，

在這裡燃原；

社會主義的風向，

轉折的義無反顧。

是與我熟悉的世界，

迥異的另一個維度。

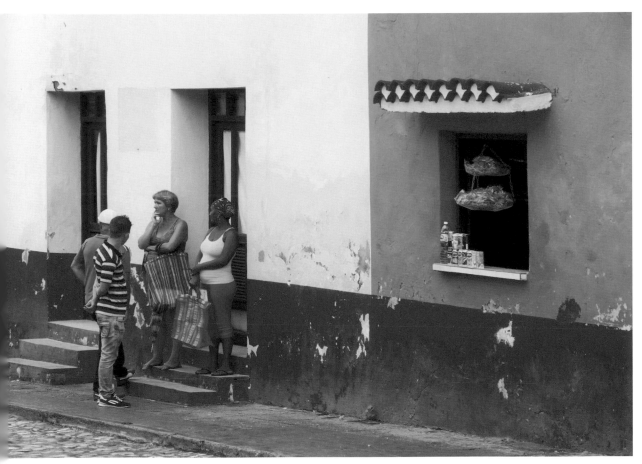

色彩販賣機 ‧（古巴千里達 2017）

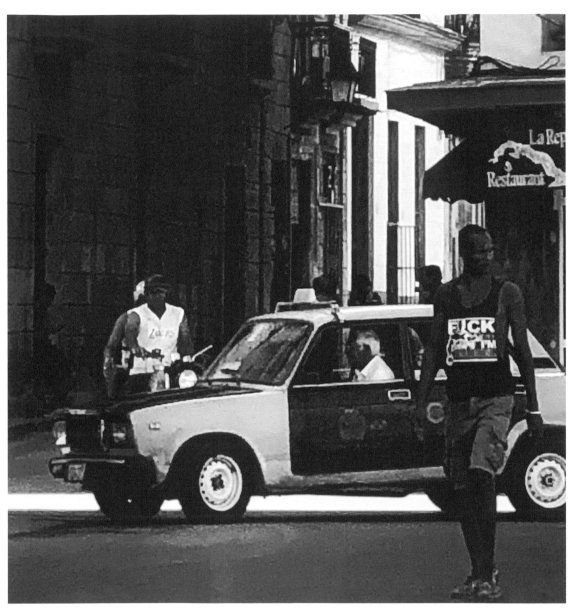

TAXI・(古巴哈瓦那 2017)

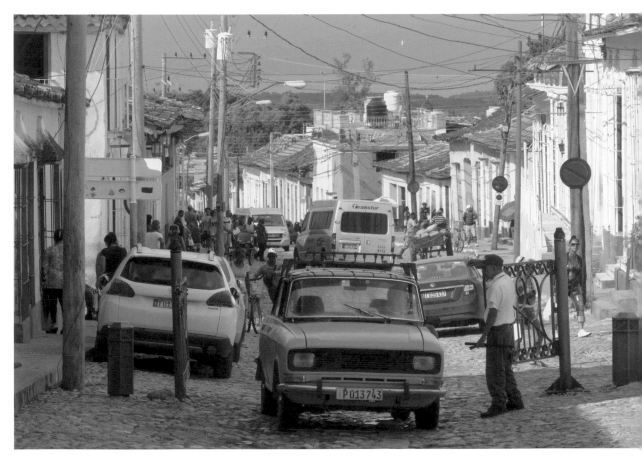

車陣 ‧（古巴千里達 2017）

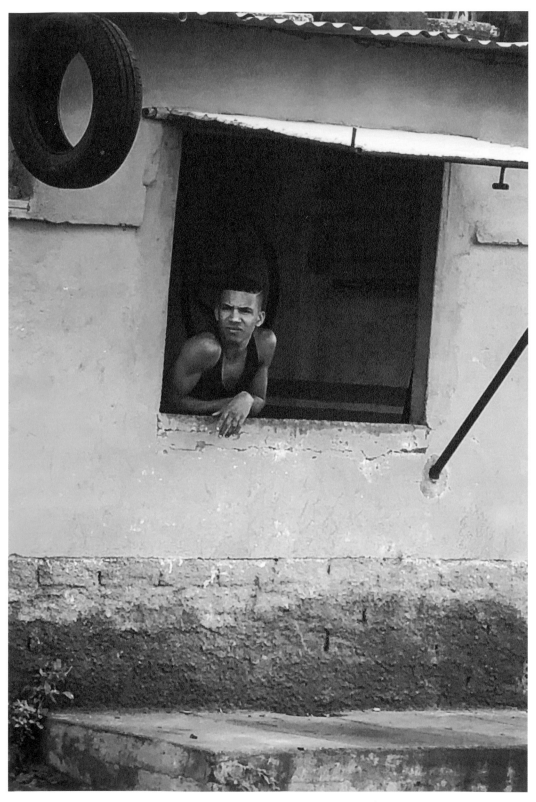

少年歐巴馬 •（古巴千里達 2017）

輪胎店裡，
神似歐巴馬的少年，
倚在簡陋的窗台上，
若有所思望著遠方。
路的那頭，
風塵僕僕開著老爺車的旅人，
停下車來暫借問，

下一個城鎮，
可在不遠的前方？

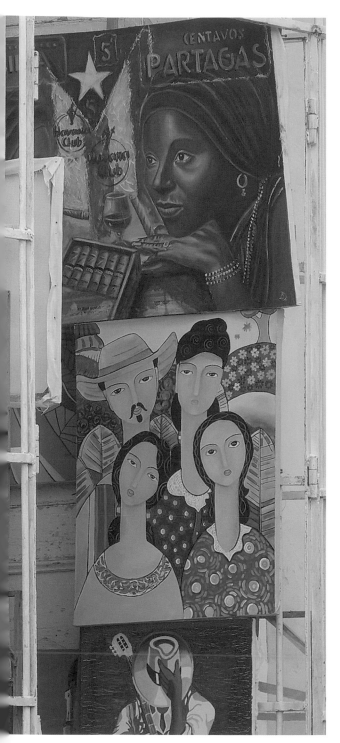

等候知音 • （古巴千里達 2017）

最近幾次出國，都買了畫。

不是什麼名家大作，

也談不上有什麼投資價值：

大抵都是在巷弄間的小店偶遇，

入內與主人開心聊上幾句，

然後，聊著聊著，

便把偶遇的畫打包帶回家了。

也打包了，

專屬於那個城市的回憶。

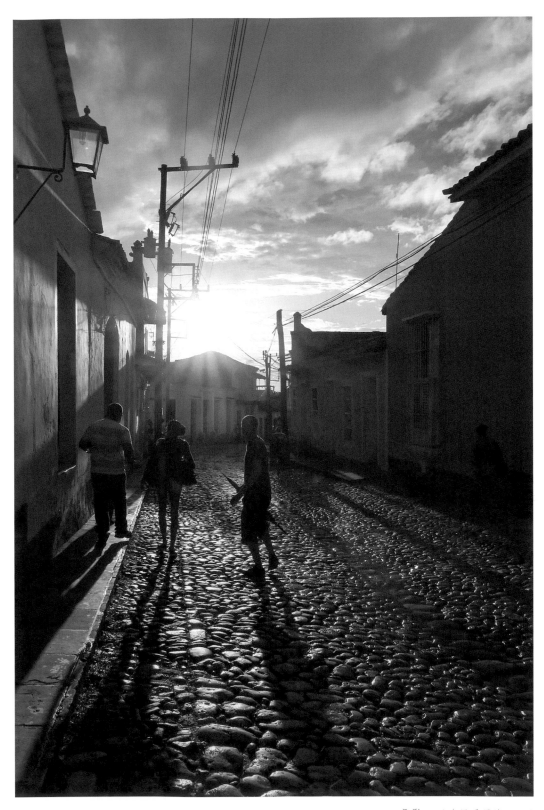

長影 ‧（古巴千里達 2017）

大雨方歇，石板路的光與影，在鏡頭裡曖昧的勾引著旅人的眼。

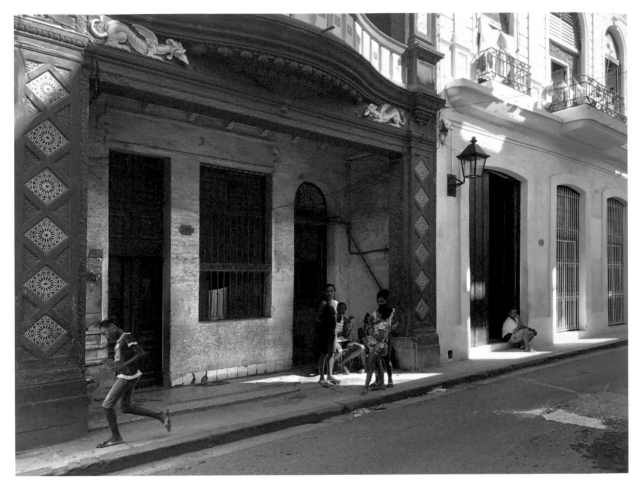

動靜之間 ‧（古巴哈瓦那 2017）

單雙 •（古巴哈瓦那 2017）

街頭的格瓦拉 ・（古巴聖塔克拉拉 2017）

旅人們，來到聖塔克拉拉朝聖，

在街道、鐵軌與建築物中巡弋，

這個因革命而不朽之地，

切・格瓦拉，亦步亦趨。

高手在民間 • (古巴哈瓦那 2017)

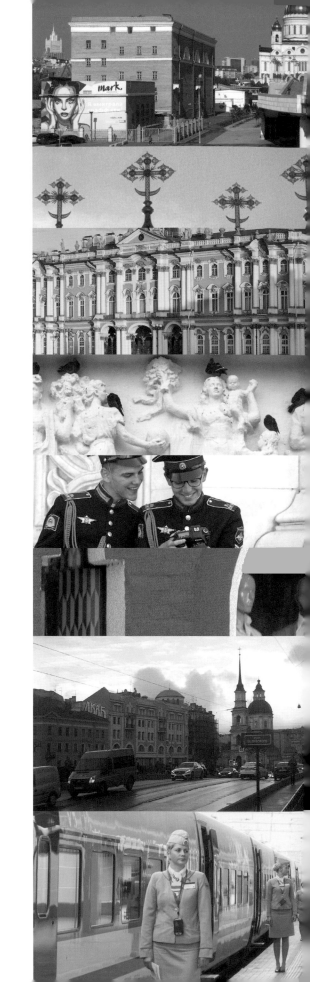

北國俄羅斯。蛻變之地。

有人問，俄羅斯好玩嗎？
這問題，不大容易回答。

如果以宗教與歷史的角度，我覺得非常精彩。

特殊的東正教教堂極具可看性，而歷史上，苦寒的戰鬥民族，
一向為了生存而戰，
而不會是，為了一朵玫瑰、一杯美酒，或是一首動人的詩篇。
宗教，是唯一救贖。

若純粹以觀光的角度，以看山看海看建築的角度，我覺得還好。

像是歐洲的拼接，參雜亞洲的影子。

大部分的地方有一種安靜的基調，人們不大喧嘩，倒不是冷淡，
旅程中也遇到了一些親切的人，而是整個國家似乎有一種空洞感，
少了對生命美好事物的衝動與熱情。

但，俄羅斯在蛻變中。

我的視野中，同時有著史達林時代建築、沙皇時代金頂大教堂，
與現代化的廣告看板。
馬賽克式的拼貼出獨特的魔幻風格。

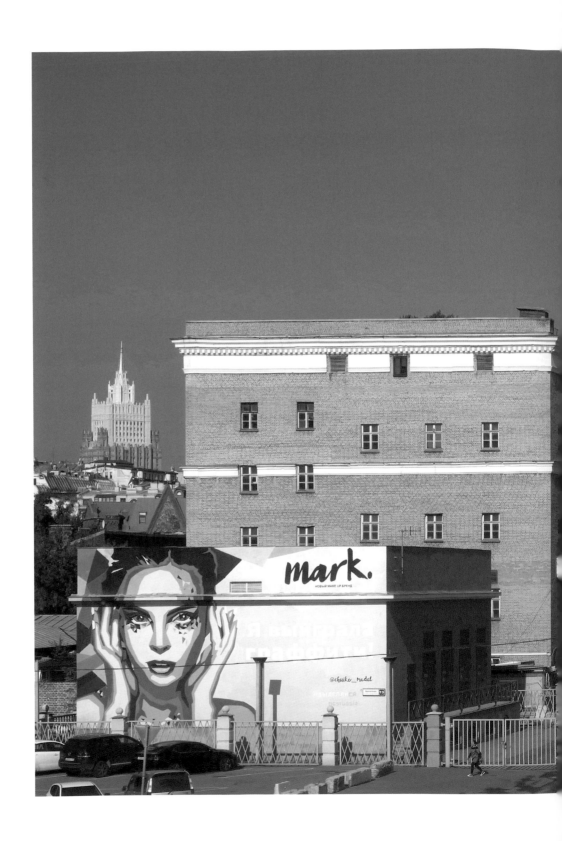

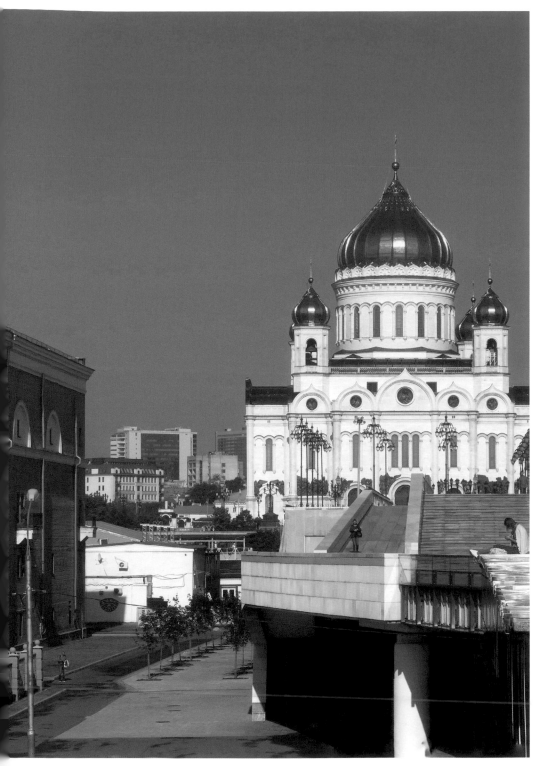

蛻變 ‧（俄羅斯莫斯科 2017）

158

莫斯科女伶 • (俄羅斯莫斯科 2017)

你看！你看！• （俄羅斯莫斯科 2017）

模特 •（俄羅斯莫斯科 2017）

隔窗的禱告 •（俄羅斯金環古城 2017）

祈禱的十字架 •（俄羅斯莫斯科 2017）

十字架，

在信徒的祈禱聲中，

超現實的直入天際，

像是傑克與豌豆的童話故事中，那條通天梯索。

在成人的世界中，

看似天真的童話故事，

總隱藏著貪婪的需索。

車掌 ・（俄羅斯莫斯科 2017）

社會主義的間距 • （俄羅斯莫斯科

一直以為所謂的旅行，

是斷捨離了家門，

是波西米亞式的流浪，

我的英文名字 Bohemia 隱含了這樣的想望；

但如果只是換個地方，無意識的睡著起床刷牙吃飯又睡著起床刷牙吃飯，

沒有靈魂的旅行，就像社會主義的間距，只是整整齊齊的，複製又貼上。

夏宮的潮汐 • （俄羅斯聖彼得堡 2017）

聖彼得堡，多變。

不只它曾經名喚列寧格勒，也曾經是彼得格勒，歷史的傷痕歷歷；

不只它擁有屬於男人的彼得夏宮，也有女人的凱薩琳宮，在征戰

與奢華間游移。

然而對旅人來說，

更直接感受的是，

一日數變的天氣。

住在冬宮廣場一橋之隔,
清晨六點半即披衣出門,
旭日初昇,九度低溫卻宜人,
以為會如此陽光煦煦一日,
但忽的風起雲湧,讓人措手不及的簌簌下起雨來。
這是個迎向大海的城市,
也一直勇敢的,迎向屬於自己宿命的過去與未來。

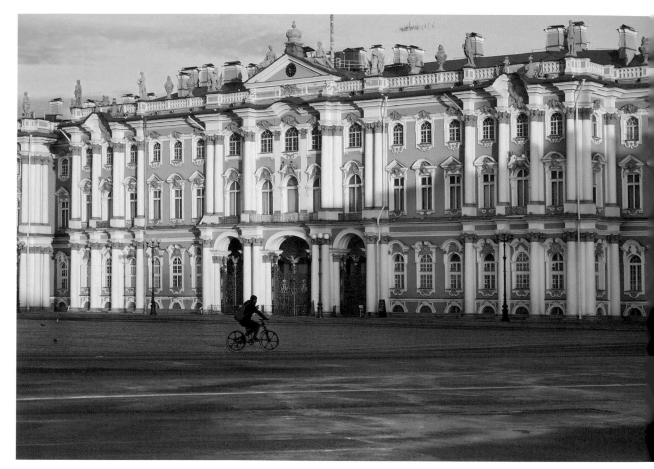

冬宮之輪 • (俄羅斯聖彼得堡 2017)

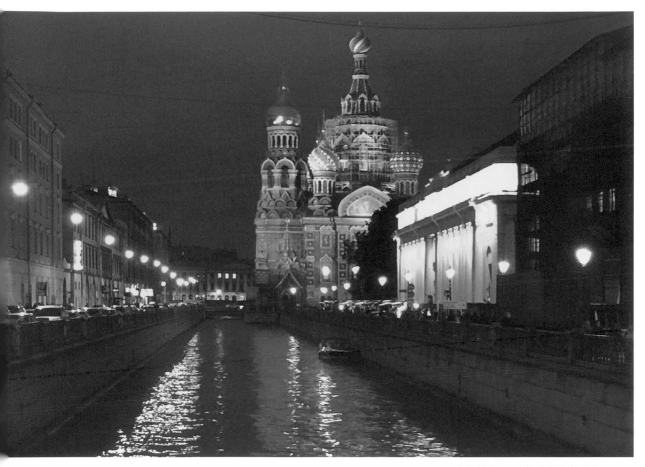

滴血教堂 ‧（俄羅斯聖彼得堡 2017）

奔馳・在黃昏的街道上 • （俄羅斯聖彼得堡 2017）

觸

有時候，

聽到某首歌，

看到某個畫面，

聞到某種氣味，

與陌生人擦身而過，

不經意，

卻似曾相識，

觸動了一些記憶深處的東西，

然後心中有種微微的的悸動，

也就是這樣了。

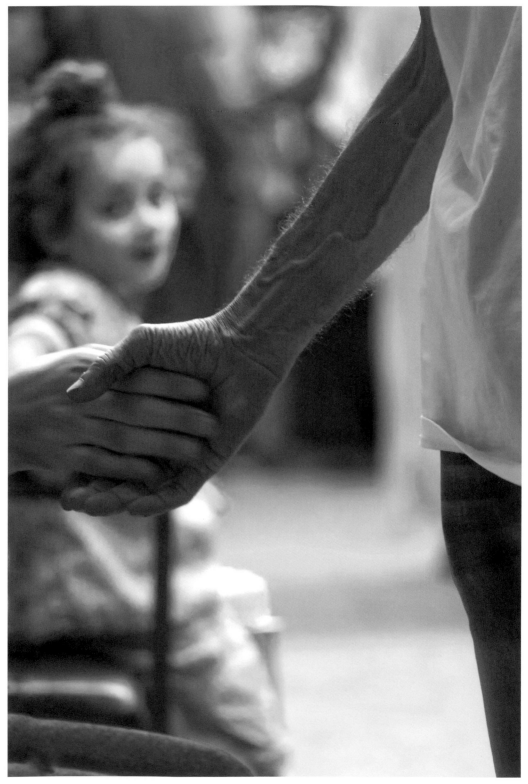

手 • (摩洛哥費斯 2019)

牽起彼此的手，

於是我們不再感覺寂寞。

這世界的鐵律，

是互相羈絆、

是牢不可破，

無謂的藩籬，但且打破。

然後，

打勾勾，

說好了，

我們一定要一起，

越來越好。

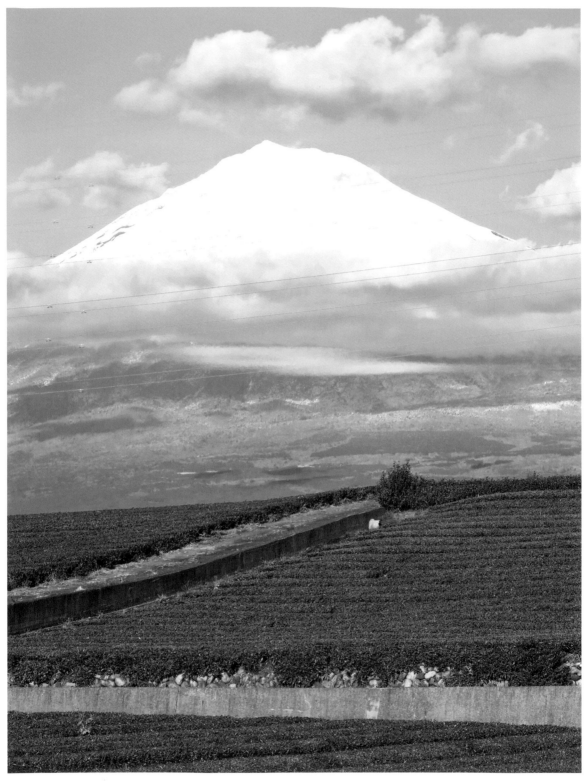

初次見面 ・（日本靜岡富士山 2019）

富士山。

初次見面，

美麗如斯！

搭上 JR 身延線時，特地把背包裡的相機掛到脖子上，

聽說，身延線可是最容易拍到富士山的鐵道呢。

即使已經做了這樣的準備，

當巨大的富士山在火車行進中忽然出現眼前時，心中還是為之一震！

這條幾乎沒有觀光客的地方鐵道，車上大都是通勤的學生及居民，

於是，當我舉起相機猛拍時，其他乘客很是淡然。

想來，這是他們日日年年，

或陰或晴，

雲裡霧裡，

注視著的山哪。

然而，

第一次這麼近距離的注視著富士山，

真真是著了迷！

按著快門的手，

再凍也停不下來，

心神像是被攝住，

眷眷戀戀的目光，

片刻，不肯稍離。

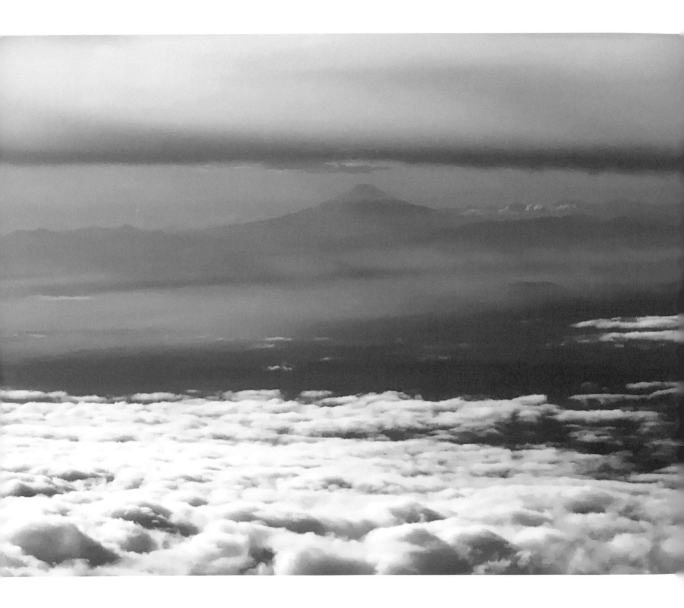

雲如海，

山如畫，

氣流捲起千堆雪。

這一趟飛行，

終於如願以償，

在三萬公呎的高空，

與富士山，

遙遙相會。

仙境 •（日本東京上空 2019）

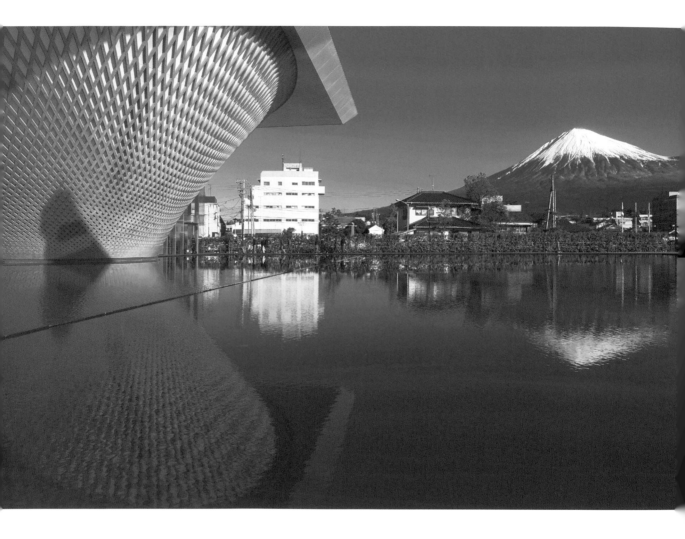

對境如鏡 • (日本富士宮 2019)

從伊豆搭上火車，

得換三趟火車才到得了富士宮，

這是阪茂建築師設計的「世界遺產中心」所在地。

在接近零度的低溫下，

晨昏皆造訪，

為的是等待風止，

等待對每個旅人來說都是獨一無二，

拍攝逆富士的瞬間。

願心如明鏡，

照見皆空。

盛夏的蘭嶼之歌

飛機小小的天氣晴朗也不一定飛。

跟阿嵐的初見面在他親手蓋的民宿工地。

民宿老闆的哥哥開了一家什麼都有賣的雜貨店。

民宿老闆的表哥跳下海捉了一條彩色的魚。

騎著摩托車全島啪啪走其實這個島並不小。

想吃芋頭可以自己到田裡挖。

芋頭冰好美味每天都要來三杯。還有啤酒。

羊兒身懷絕技出現在不可能出現的地方。

拼板舟航行在漂亮的不像話的海。

在海邊放煙火。在氣象站看滿天星斗然後朋友彈著吉他。

每個遇到的島民都問我：妳是哪一族的？

我說：蛤？

然後他們再問：妳是阿美還是泰雅？

這美麗的誤會讓人不禁莞爾，

但覺得好像回到家。

我有點想念這個島嶼的家了。

不知道島上的一切是否依然如舊？

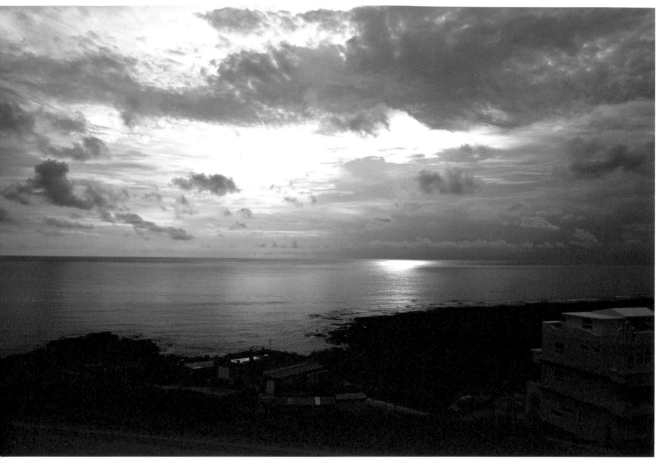

如初之光 · (台灣蘭嶼 2020)

你說，而今蘭嶼遊人如織：
我說，因著那海、那雲、那光，
鏡頭下的人之島寂靜如初。

驟雨過後 • （台灣蘭嶼 2020）

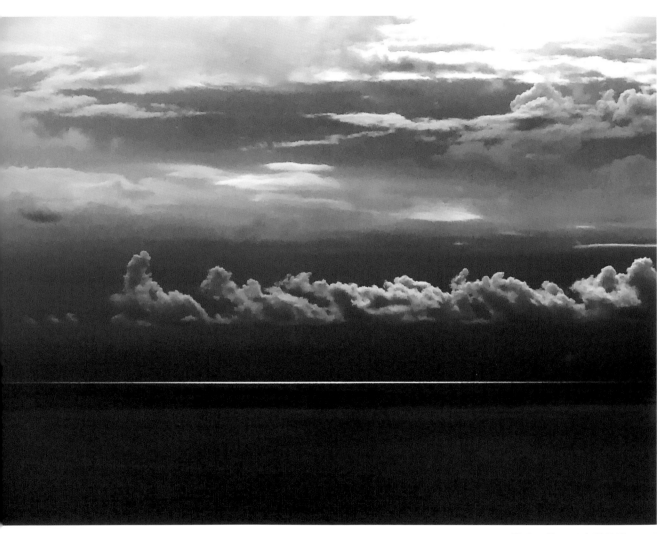

海天一線 • (台灣蘭嶼 2020)

人之島 • (台灣蘭嶼 2020)⋯⋯

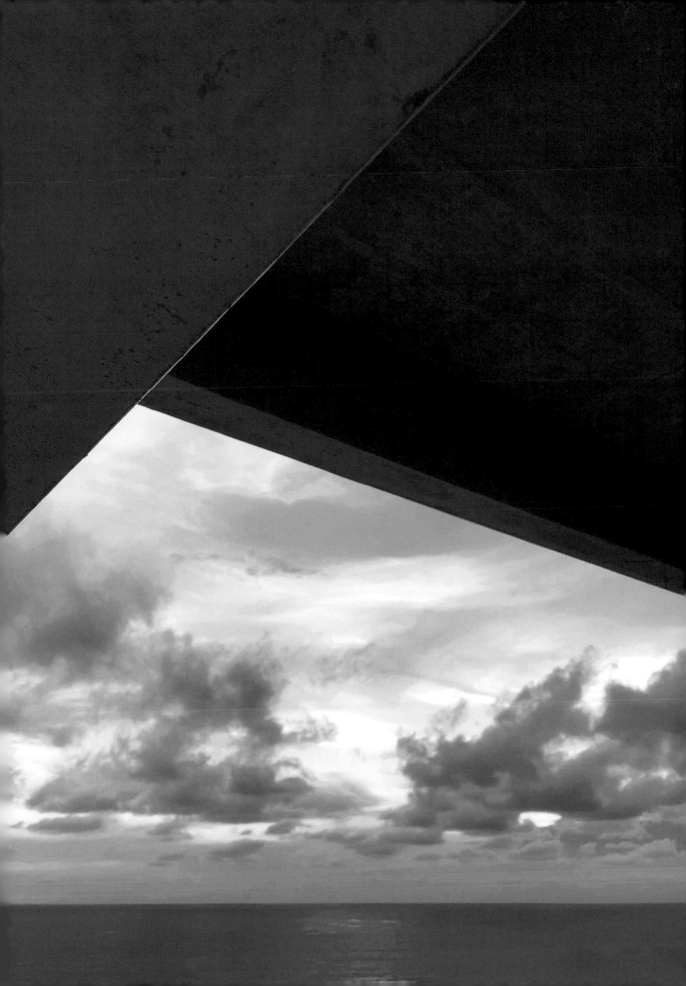

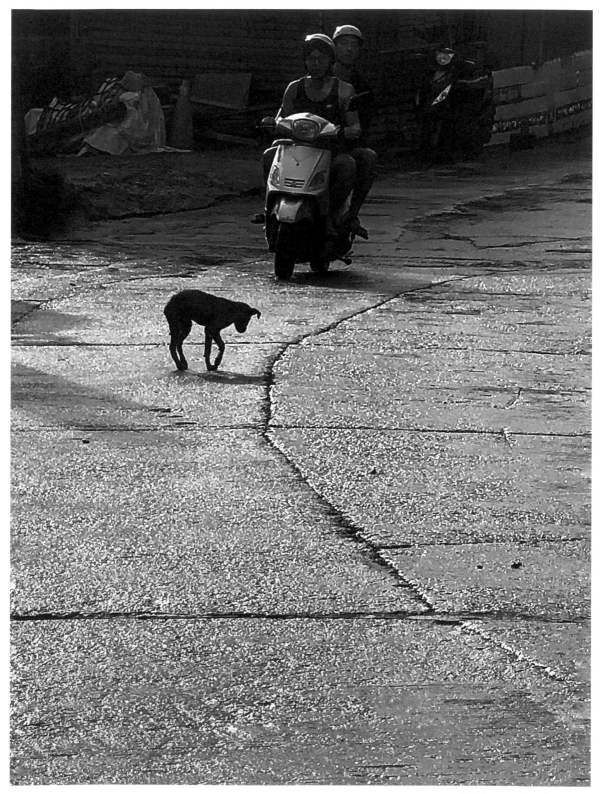

島之犬 ‧（台灣蘭嶼 2020）

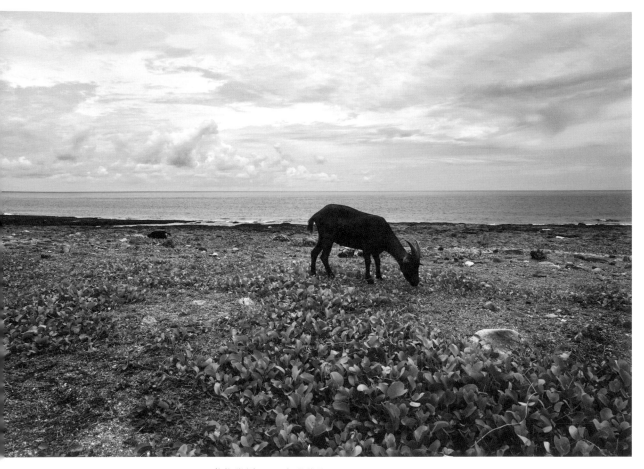

動物樂園 • (台灣蘭嶼 2020)

從小就不太喜歡去動物園,

總覺得圍籬後面的動物們,

看起來是那麼的焦躁、與悶悶不樂。

然而,有些地方的動物擁抱著自由,

比方說印度,

比方說青海,

比方說蘭嶼。

蘭嶼的羊兒身懷絕技,

他們常出現在讓人懷疑到底如何到達的巍巍山巔;

也有些羊兒,悠閒的漫步於提供豐足食物的海邊。

自由自在的地方,

就是動物的樂園。

受

苦受與樂受，

如此真實，

卻是欺誑。

街坊 ‧（摩洛哥費斯 2019）

年輕時，
常與人爭論孰是孰非，
捧著自命清高，
恨恨的說著人言可畏。

然而孩子啊，
有一天你終究會明白，
人間並不存在你以為的是與非。

那些街坊的流言蜚語，
字字句句雖然藏著刀帶著劍，
但別擔心，
那只是虛張聲勢的花拳繡腿。

勇敢些，
定要相信自己的心，
如鑽石般堅不可摧。

網 ‧（摩洛哥馬拉喀什 2019）

自以為是的自欺欺人或是高談闊論，
常常像網子一樣，層層禁錮了自己。

說不清理不斷的人際關係，
終歸，不是先來後到而已，
世間恩怨情仇，全是因果。
而當用時間層層打了磨，
因果雖苦，
也淡成了微微酸楚，
明明暗暗，
像一首詩。

擦身而過 ・（波蘭華沙 2007）

漫步在這傷痕累累的城市裡，
總想像著，
有許多哀傷的靈魂與我擦身而過。

那些靈魂裡，
也許包括了蕭邦？

數百年來，
他以心，
為我彈奏著夜曲。

賣瓜 • (泰國清邁 2019)

土豆女孩 •（中國束河 2008）

水道，是舊城區的羅盤，
有時、好像無路可走了，
一過彎、卻又柳暗花明，
走著走著，
到得了任何你想去的地方。

慈祥的老婦肩著扁擔對你訕訕笑著，
綁著辮子的小童蹦蹦跳跳闖入鏡中，
有對父子挑著鋤頭剛忙完農事返家。

就在這時，那小女孩自巷子中走出來，
提著一籃土豆就在路邊水溝洗將起來。
水很清澈。
她很專注，
無視拍照的我。

古城內的形色，
是總也看不厭的生動日常。

喜歡聽雨落下的聲音。

若是這驟雨之島特有的午後雷陣雨，

總是千軍萬馬，氣勢磅礴；

而微雨時，你得張開耳朵仔細聆聽，

雨絲穿過空氣沿路絮絮私語，

然後溫柔落入土壤的懷抱裡。

虔願大地無有乾旱、無有澇災，

萬物生生為雨所澤，破繭如蝶。

落雨聲 • （台灣台北 2016）

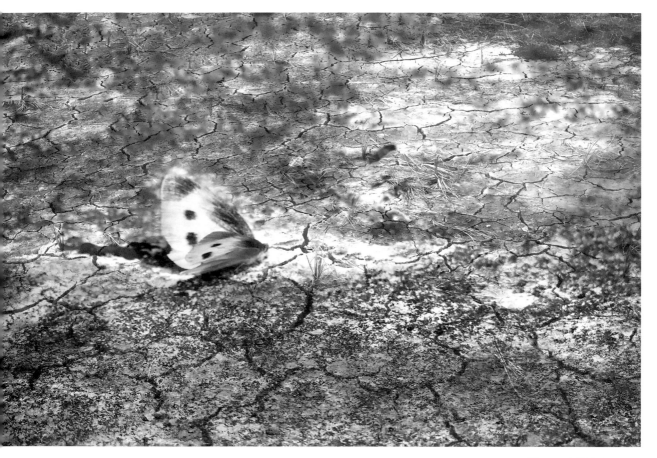

蝶・（台灣台南 2021）

擲筊 • (台灣鹿港 2020)

徬徨或受苦的孤注一擲,暗示著對自我驕慢的投降。
人們不再相信自我的選擇,
或正或反,請示神明有關人間是非題的答案。

凜冬 • (加拿大多倫多 2017)

那年冬天過境多倫多，凍到發抖，

但幾杯 Mill St 啤酒下肚之後，心裡莫名的暖呼呼起來。

喜歡這個適合散步的城市，

喜歡這個城市對人尊重的氛圍，

喜歡城市居民對迷路異鄉遊客伸出的友善援手。

一個進步的城市，應該是這樣讓人覺得幸福的吧？

每一個時刻，都值得記憶，都獨一無二。

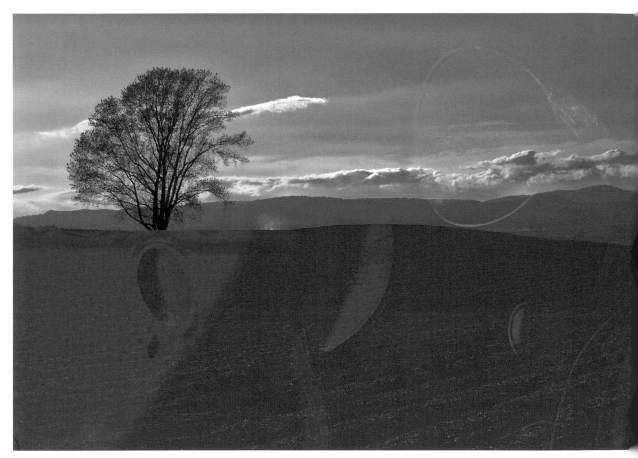

地空。地劫 • （日本北海道

地空。地劫。

是兩顆在紫微斗數上，從字義上望之會有點生懼的星曜。

甚至可能也不太容易理解，空劫會是怎樣的人生功課。

因為我們總是如此，習慣著滿盈而喧嘩的生命，

而又是多麼的無法承受，生命中的輕盈與空寂？

被雪覆蓋的大地，似乎寂靜的很，

然而生命的種子，正不動聲色蟄伏其中，

等待春暖花開，

便是我們記憶中，那片繁花似錦。

愛

愛，短暫而絢麗。
因為太愛了，
無法忍受分離，
於是痛苦而焦慮。
然而，
不愛了，
也自由了，
終於，
我們將面具剝離。

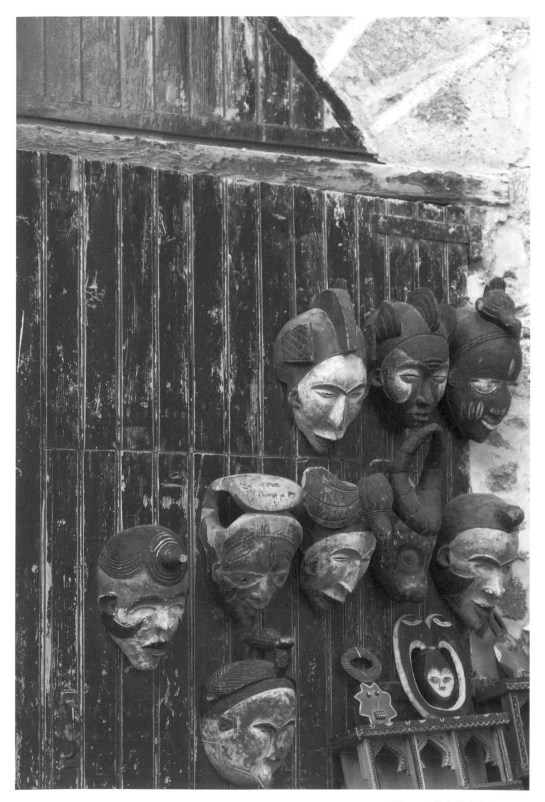

面具 • (摩洛哥索維拉 2019)

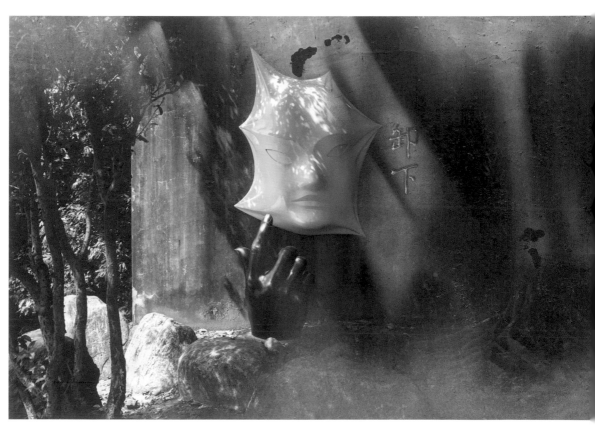

卸下 ・（台灣台南 2020）

也許，在人生的不同階段，
我們都戴著扮演不同角色的面具；
有時歡悅、
有時嚴厲，
更多的時候，
我們虛情假意。
然而，
何妨，卸下面具，
找尋真實的自己。

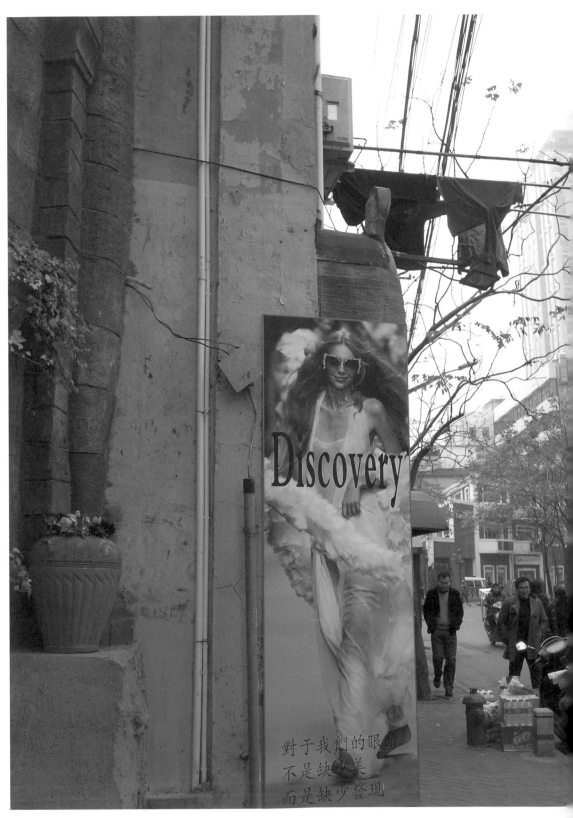

Discovery ·（中國上海 20

有那麼幾年，於公於私，
很頻繁的造訪處於蛻變期的上海。

天空，總是灰撲撲的，
而我熱切的揹著相機，
沿著梧桐樹，探索著街頭巷尾。

這城市，
像極了正奮力從蛹中掙出的蝶，
急著想要飛向天際的模樣半遮掩，
然而，不經意的一瞥，
那庶民日常卻露了餡。

偶爾也在那邊過節。
有一年耶誕節，跟在當地工作的友人約了去聽陳奕迅演唱會，
隔天一早，被友人電話喚醒，
她說，快看，下雪了！
我怔忪打開旅店的窗，
上海罕見不小的雪，
正輕輕的飄下來。
心緒如雪翻飛，
預知別離的傷感襲來，
淚，
終於朦朧了眼。

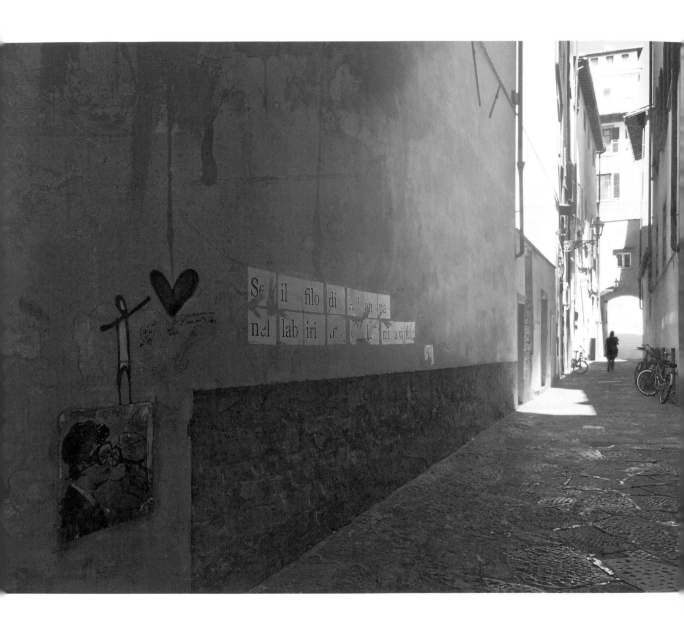

愛的班克斯 •（義大利維洛納 2018）

在羅密歐與茱麗葉的國度裡漫遊，
愛別離的哀傷被沖刷的很淡很淡，
街頭隨處可見以愛為名的塗鴉，
像班克斯一樣，神出鬼沒。

顛倒的凝視 •（義大利巴羅洛 2018）

尋酒作樂的那一趟旅程，
緊接在非常忙碌緊湊的工作季節之後。
仗著孩子似的任性，走訪了不少酒莊，喝了不少酒，
大概，也發了不少牢騷。
想從意識的麻痺去尋找快樂，顯然是一種顛倒，
若已先尋到了內心的快樂，
那麼在那之後的微醺回憶，
便是專屬的義大利式甜蜜！
Cin Cin！LA DOLCE VITA！

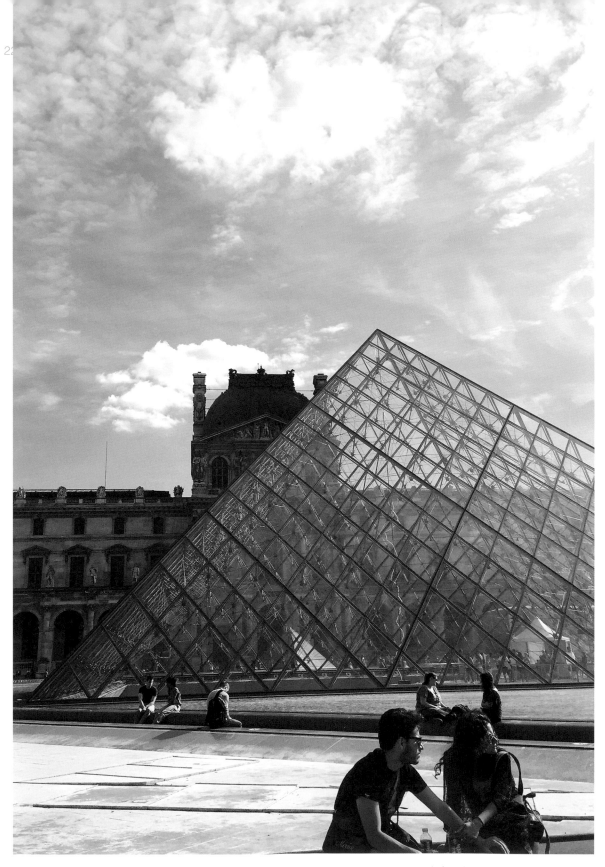

羅浮宮的日常 ・（法國巴黎 2015）

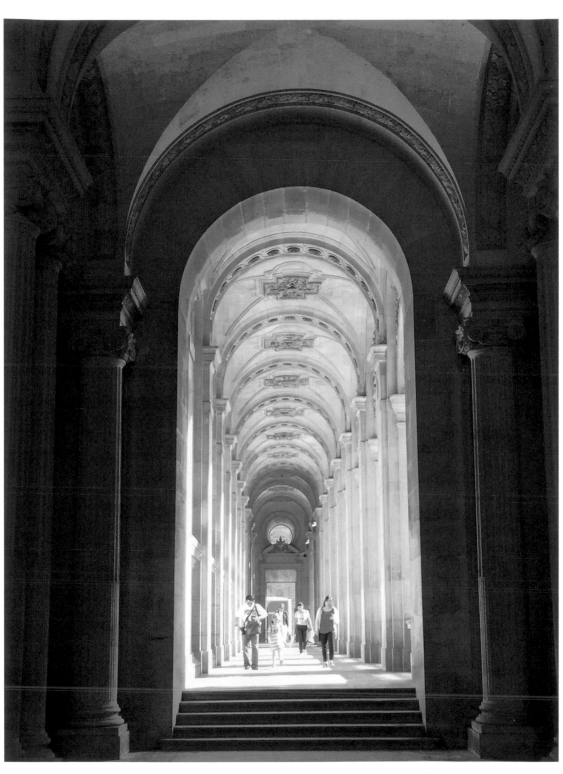

穿堂的跫音 • （法國巴黎 2015）

文化的瞭望台 • (法國巴黎 2015)

常常很想念巴黎。

第一次造訪巴黎是 18 歲那年,

之後在 20 好幾、30 好幾、及 40 好幾時,

再去了三次。

這個城市迷人豐富,去不膩。

有時候,塞納河畔和博物館走走看看;

有時候,喝個咖啡逛個街;

有時候,爬上鐵塔只是望著天際;

更多的時候,無所事事就是一整天。

想念著,專屬於巴黎的,一整天的底蘊。

明日之星 •（法國巴黎 2015）

取

貪婪的我們，
習慣性的向外執取，
於是，
世界變的擁擠。

早安！越南 • (越南河內 2017)

因緣際會，2017 下半年旅行了歐、美、亞洲三個社會主義國家。

北國俄羅斯，冷冽壓抑；

烏托邦古巴，熱情飛揚；

而灰撲撲的北越，如此心事重重。

低廉的勞工引來了貪婪的資本主義，

代價是，

無法盡情呼吸的混濁空氣；

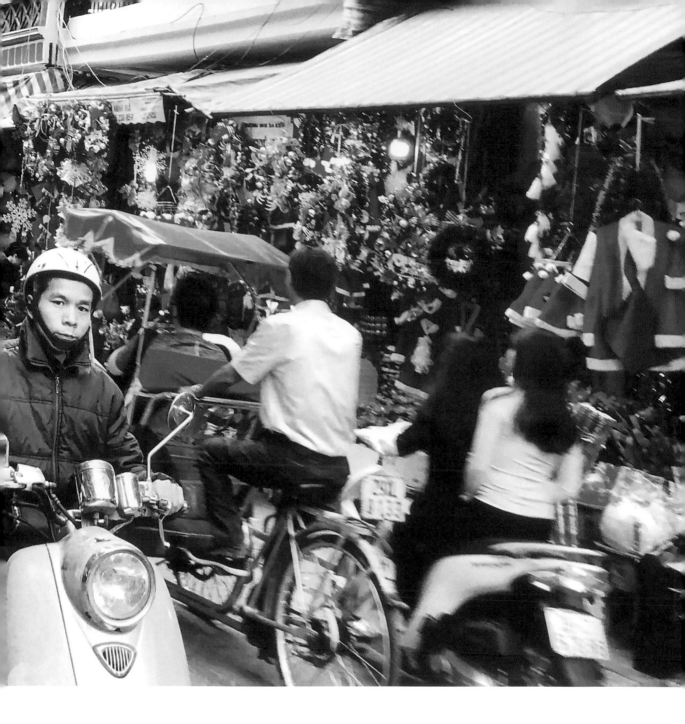

廉價的節慶代工品充斥街頭，
叮叮噹的歡樂鈴聲變調憂傷。
戰爭的後遺症，更是令人不忍卒視，
我鏡頭中的人民哪，
仍然活在現在進行式的歷史傷痕中，
他們扭曲了軀幹，
也抹去了笑容。

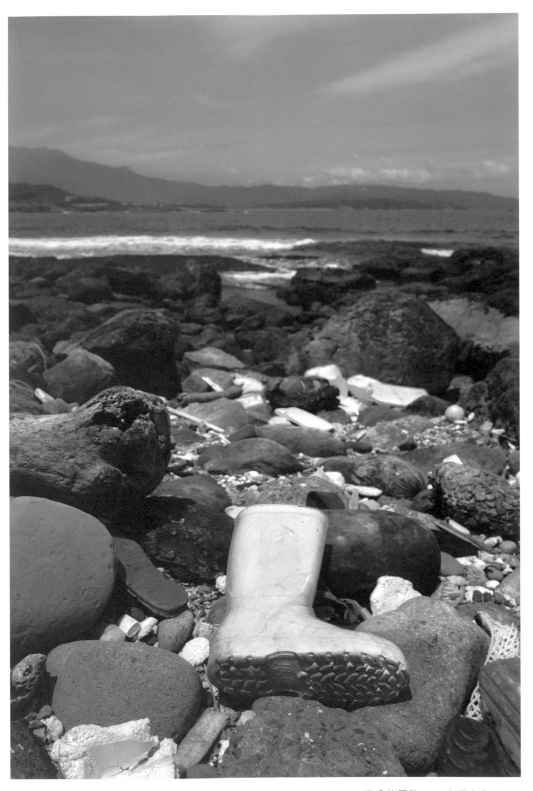

海邊的雨鞋 ‧（台灣台北 2021）

日正當中的海邊好安靜，沒有喧嘩的人聲，

只有風與浪，以特有的節奏感襲來。

背著相機爬下邊坡，原本想拍綠色的藻礁，

但日光照射下映入眼簾的，

是被海浪沖刷上岸的鞋子、酒瓶、保麗龍、塑膠袋、

以及各式各樣不該出現在這裡的物品，

彷若裝置藝術般的星羅棋布。

然而，我還是舉起了相機，

心想，鏡頭裡，

是人類的自私與貪婪，

是末法時代下，

荒謬卻真實的存在。

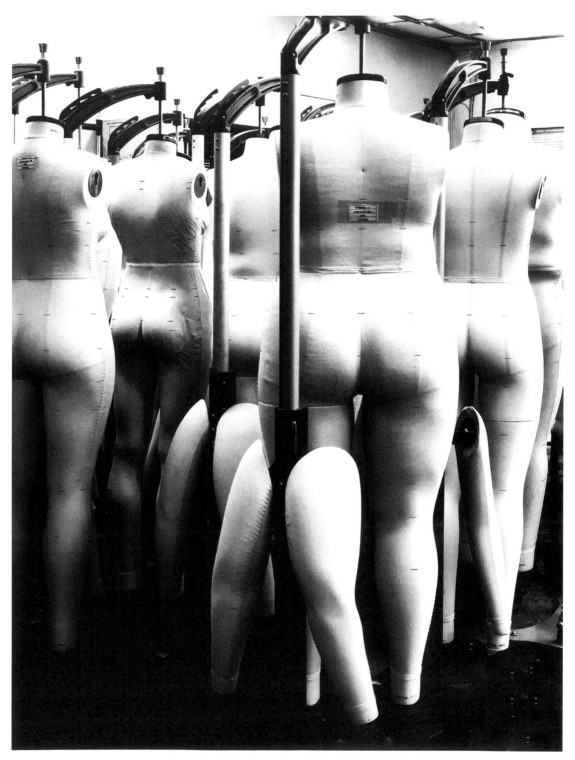

燕瘦環肥 • (台灣嘉義 2020)

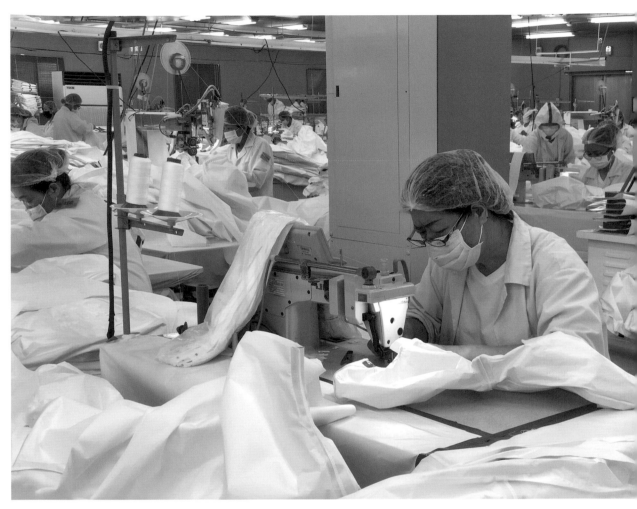

趕工 ‧（台灣嘉義 2020）

台灣的紡織產業，

自八十年代以來，

映照著這島嶼上的經濟起落。

工廠裡辛勤的勞動者，

撐起女為悅己者容的，

衣帶漸寬，

終不悔。

活靈活現 ・（泰國清邁 2019）

FOR SALE • （台灣台北赤峰街 2020）

櫥窗中，販賣著包裹著歡樂糖衣的毒藥，那是解不了渴的貪婪；
而唯有時間是非賣品，它堅持著自己的步調與節奏，從不欺誑。

總是充斥著各式標語的極北國度，

連塗鴉，也鐵漢柔情的大張旗鼓。

在歷史的洪流中，

人們總是以一次又一次的革命為手段，

尋覓著快樂，

也希求著離苦。

革命的落日 •（俄羅斯莫斯科 2017）　然而，在一次又一次的經驗中，

無論願不願意都得承認，

資本主義與社會主義界線模糊，

我們越來越無法分辨清楚。

我們找的到時間這洪流的源頭嗎？

是旭日初昇？

還是餘暉落日？

有

———————————

狂歡之後。

是獲得了?

還是失去?

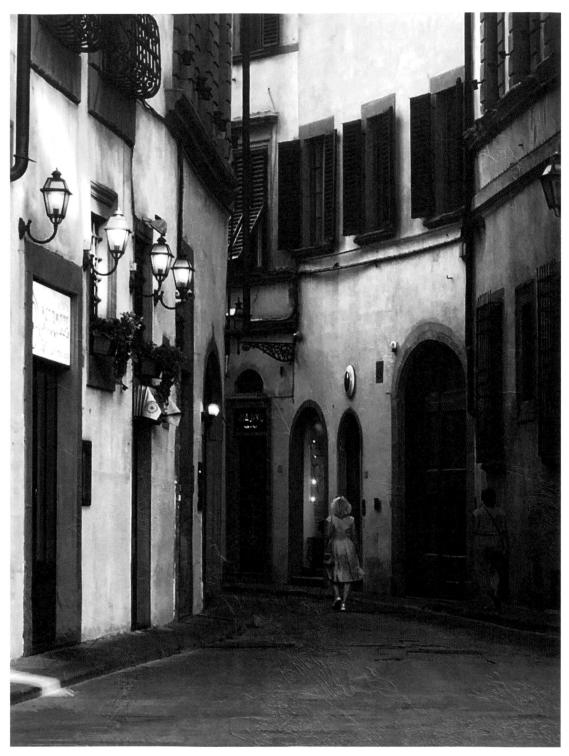

狂歡之後 • （義大利佛羅倫斯 2018）

親愛的佛羅倫斯，
這次的短暫造訪，
我竟畏懼了。

畏懼妳那洶湧人潮，
畏懼妳那摩肩擦踵，
畏懼妳那馬蹄達達。

空氣中彷彿流動著文藝復興時期，
衝突、歧視、金錢、政治、宗教、權勢，
混雜的粉飾昇平。

然我依然喜歡妳清晨的巷，
那位金髮妙齡女子，
是徹夜未眠的狂歡之後，
或是正要趕赴一場愛人之約？

然我依然喜歡妳剪影的窗，
窗內與窗外，
映照出人間的白亮與黑暗，
停格了生活的脈絡。
這是一座讓人迷失了方向感與時間感的城，
我置身其中，
啜飲著 Espresso。

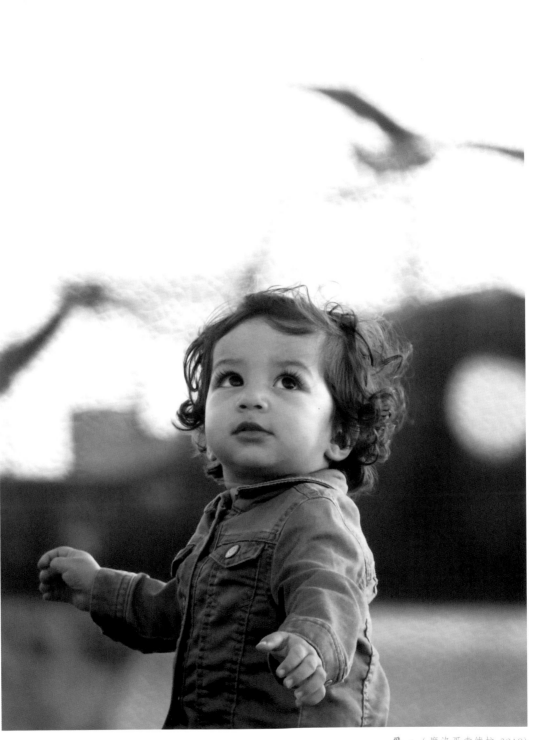

飛 • （摩洛哥索維拉 2019）

有一天，
這個孩子也許會像他所凝視的，這一群飛翔於黃昏天空中的鷗鳥，
展翅離開這貧脊的祖國，離開這大西洋沿岸的古城索維拉，
飛往想像中的他方。

但，
如果把生命中每一點的足跡串連，
然後用最快最快的速度連續播放，

孩子啊，
也許你會驚愕無比的發現，
他方，是遠方，
他方，也是身土不二的家鄉。

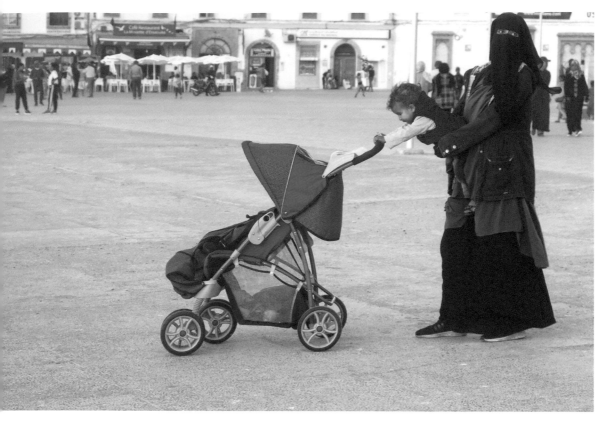

推車 •（摩洛哥索維拉 2019）

正想揭開媽媽面紗的她，也許長大之後會是個革命者。

當我們年幼，對未知充滿好奇；

當我們逐漸長大，對未知充滿恐懼。

我們獲得了，

卻也失去。

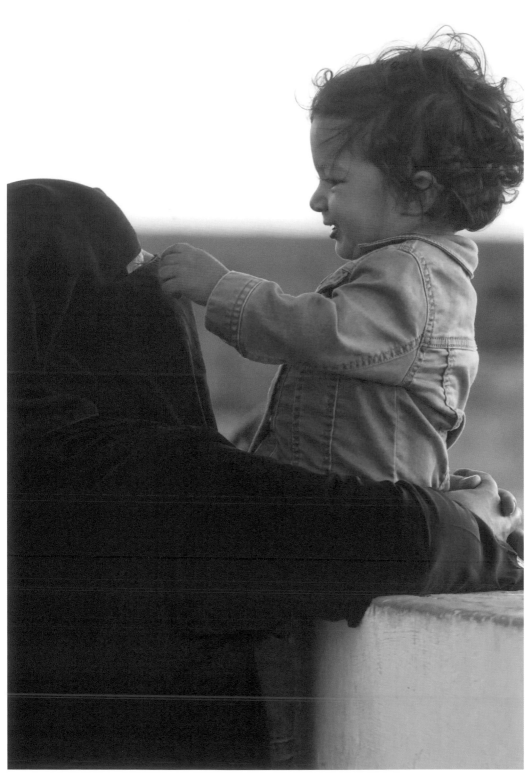

革命者 • (摩洛哥索維拉 2019)

248

牢籠 ‧（中國安徽 2014）

如果可以展翅高飛，

面紗，不再是你的牢籠。

空城記 •（台灣台北 2020）

這是人心惶惶的空城，

是因無知而恐懼的大修煉場。

是台北在疫情之下的空城記。

人們被迫停止譁眾嬉戲，

也停止了無觀察識的，從甲地到乙地，

取而代之的，

是由遠到近，

由外轉向內，

學習重新認識真正的自己。

在心的方寸之間，

我們可曾嗅出了正醞釀著的一絲端倪？

按下暫停鍵，

去自省，去內觀，去轉念；

再出發時，

是精彩的破繭而出，

是重生的雨後天晴。

未來

未來

生

嘿！你知道嗎？
佛陀告訴我一個秘密。

出生，
只在那一剎那，

而第二剎那，
我們便已經開始老去。

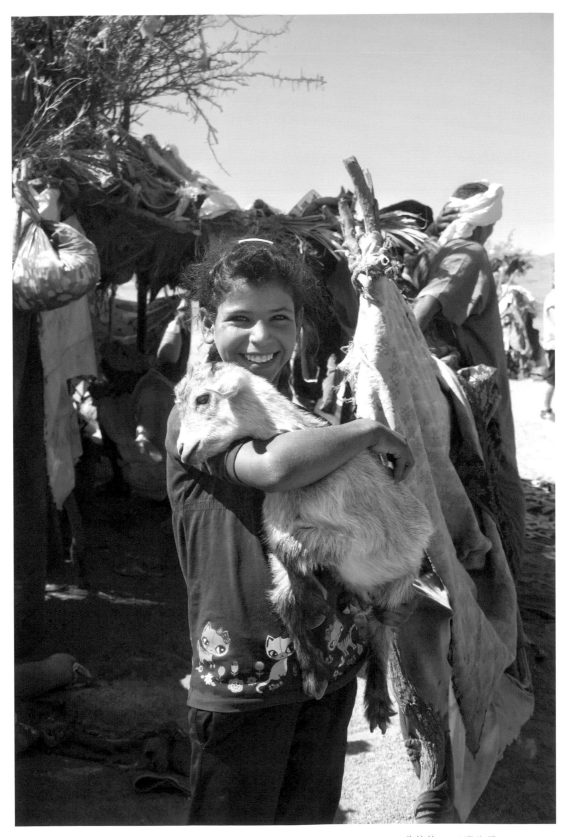

羊妹妹 ‧（摩洛哥 Zagora2019）

搭乘 4×4 越野車，
在高溫 47 度的沙漠顛頗而行，
時間感與方向感都喪失，
一望無際的礫漠與沙丘，
彷彿永無止盡。

我看著途中相遇的貝都因家庭，
是否是恍惚間的海市蜃樓幻影？

然而生命的脈動，如此真實。
女孩懷中的小羊柔軟而溫馴，
與我的心跳共伴的細微呼吸，
諸有情，
都渴望被療癒。

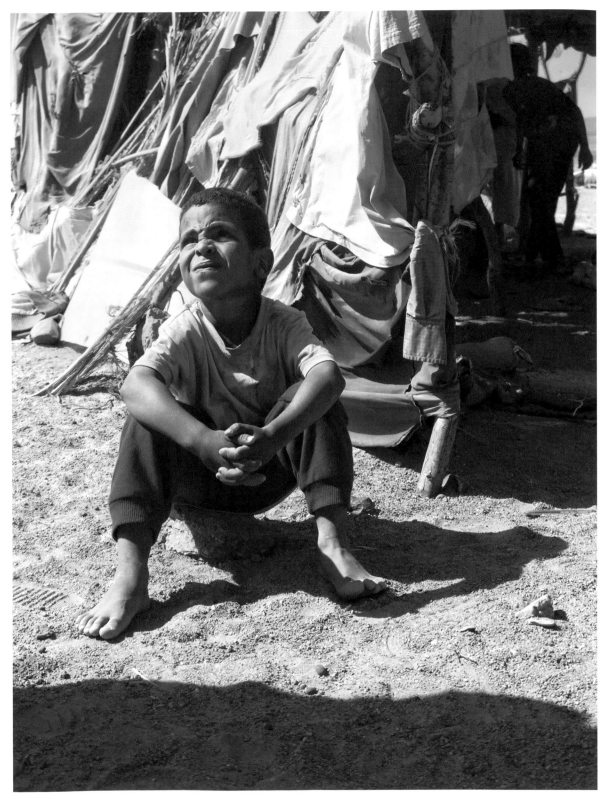

老小孩 • (摩洛哥 Zagora2019)

與消逝中的美好，

也與內心裡那個沒有長大的自

己，

或別離，

或相遇。

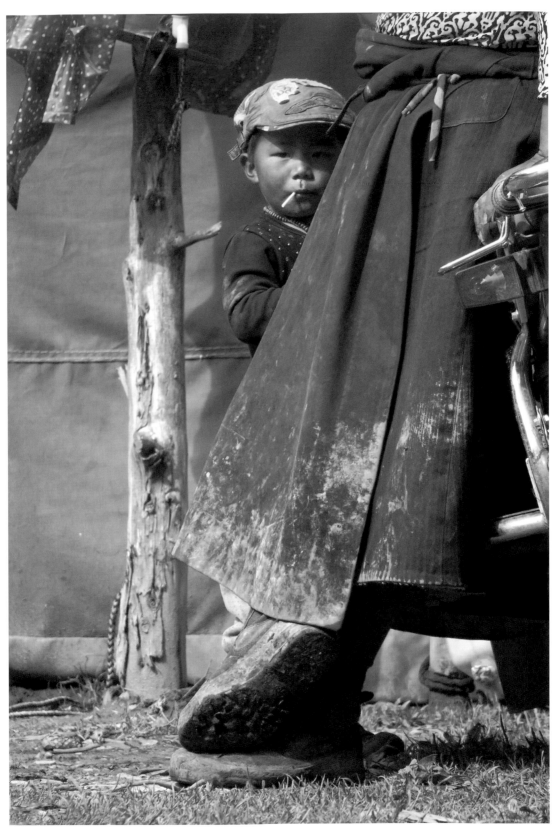

世故 ‧（中國青海 2018）

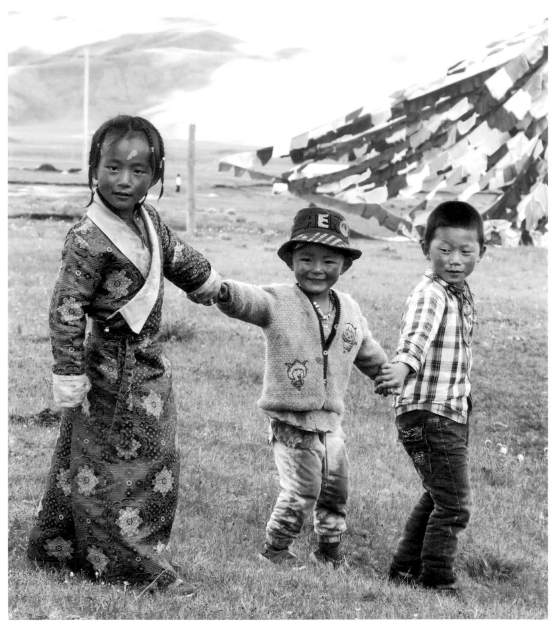

手足 • （中國青海 2018）

這三個孩子，手牽手越過大半個巴塘草原，高原紅的笑顏靦腆。

印度那些美麗的孩子哪 ——————

如果，要我選出拍過的人物照中最喜歡的系列，

那這一群追著我們吉普車跑過半個村莊裡的孩子，

生命力躍然紙上的這幾張會毫無懸念的雀屏中選：

其實一開始我很害怕，臆測著他們的意圖，

旅途中沿路不斷伸手向我乞討的人們，

讓我終日陷入天人交戰的兩難，

而我被那因為偏執而不斷膨脹長大的妄想緊緊包覆，

恐懼感讓我幫他們的燦爛笑容畫了靶。

然而當我們終於放慢了車速、拉近了距離，

他們開心的對著我手中的相機比手畫腳，

真相至此大白，

他們的想望微小而美麗，

不過是想要讓我幫他們拍張照片。

更絕對的說，

2014 年在印度用鏡頭擷取的人物瞬間，

我都很喜歡，

因為模特兒們真的太棒了！

他們毫不猶豫的面對著我的鏡頭，
就像他們也勇敢的面對著，
在階級分明的社會結構中無處不在的坑疤，
與生命中迎面襲來的漫天塵沙。
在旅途中相遇的孩子們，
不斷的點醒著我，
拿掉驕慢的心，
拿掉分別的心。
這世界很大很大。
我們很不一樣，
但我們也都一樣。

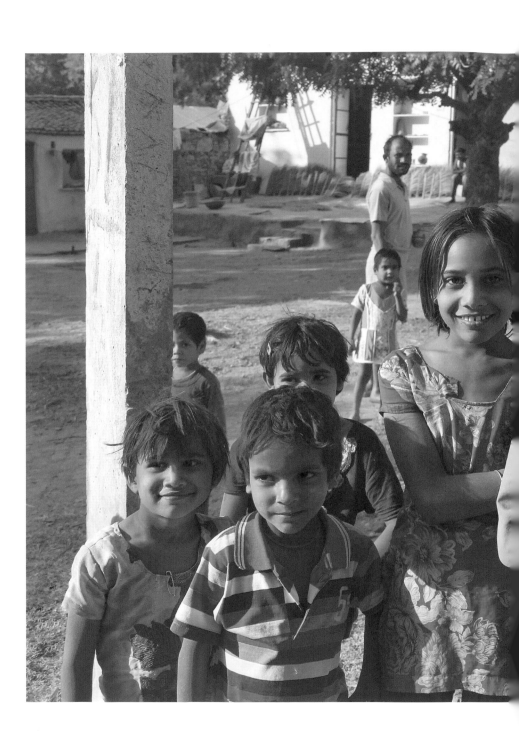

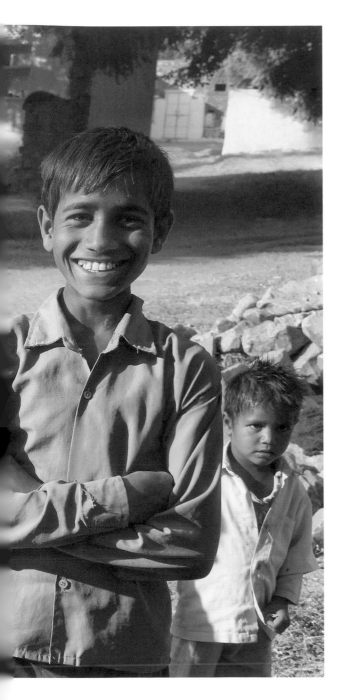

排排站 ‧（印度拉賈斯坦省 2014）

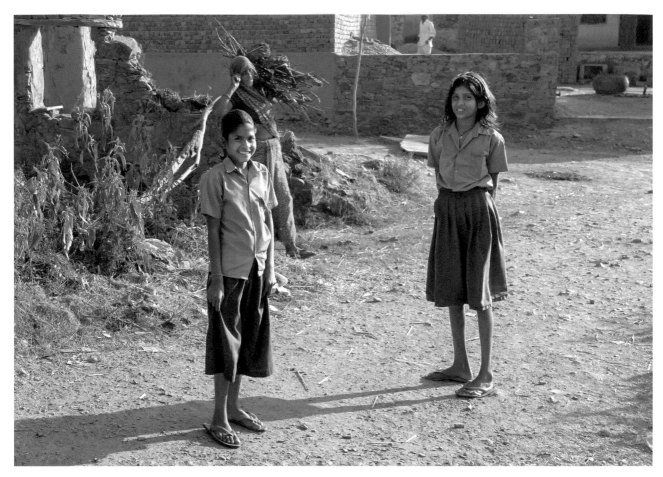

女學生 • (印度拉賈斯坦省 2014)

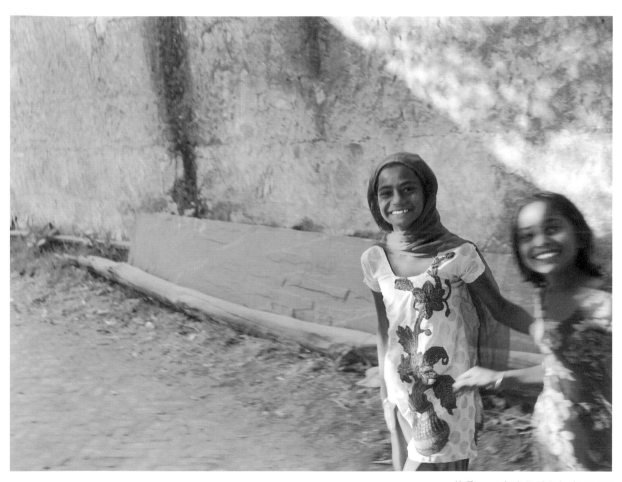

紗麗 •（印度拉賈斯坦省 2014）

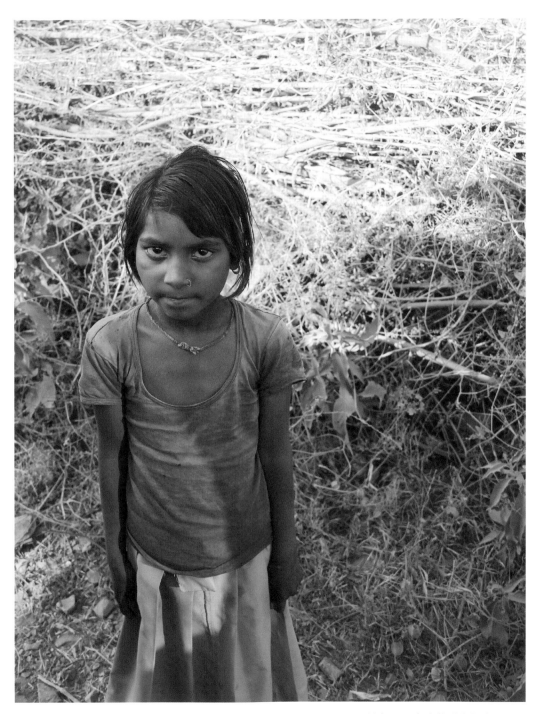

認命 • （印度拉賈斯坦省 2014）

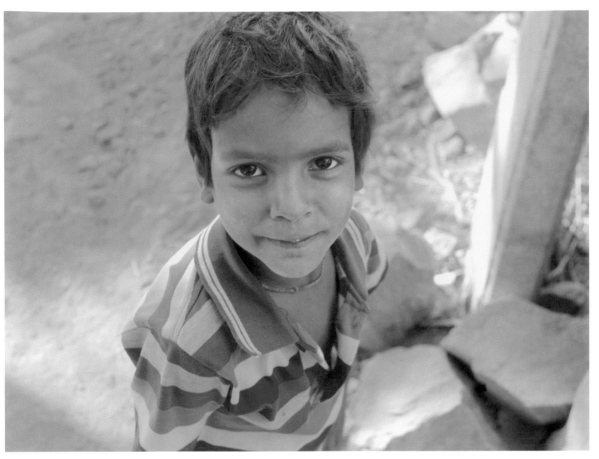

笑意 · (印度拉賈斯坦省 2014)

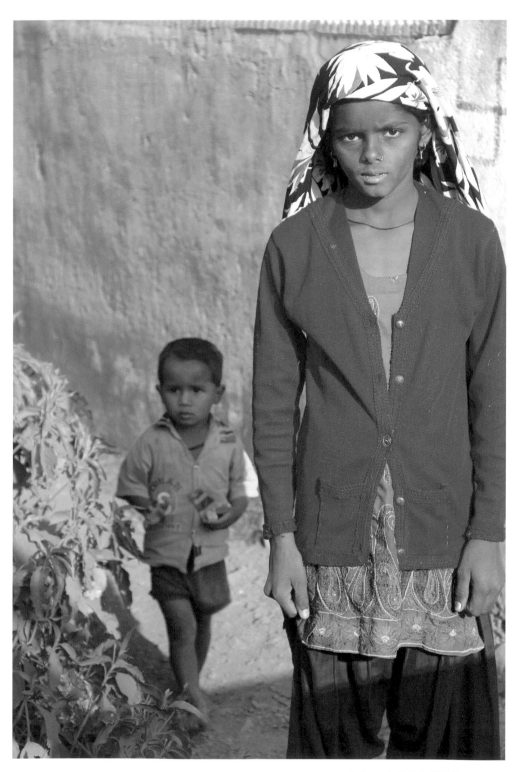

長幼 •（印度拉賈斯坦省 2014）

老死

放下，本身就是一種死亡。
你以為的灰飛煙滅，其實
是生生不息。

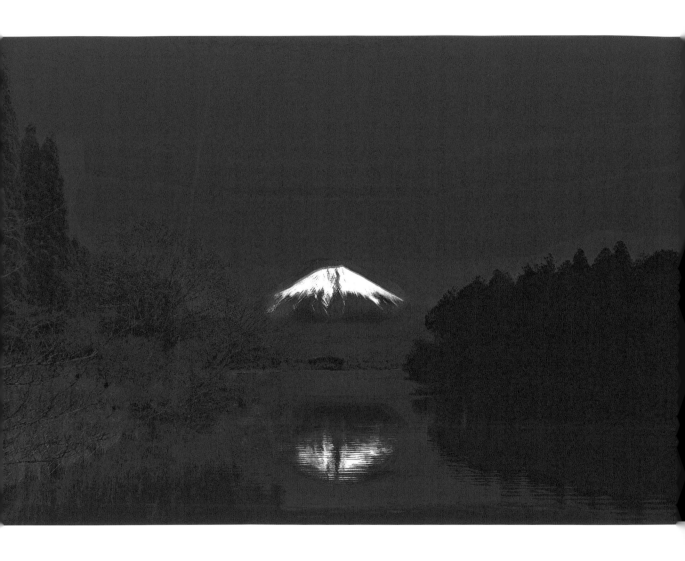

死與生，

是一體兩面，

虛實 •（日本靜岡富士山 2019）　是水面上看似虛幻卻真實的面貌。

何須懼怕，亦無須煩憂，

生死的樂章，從未停歇。

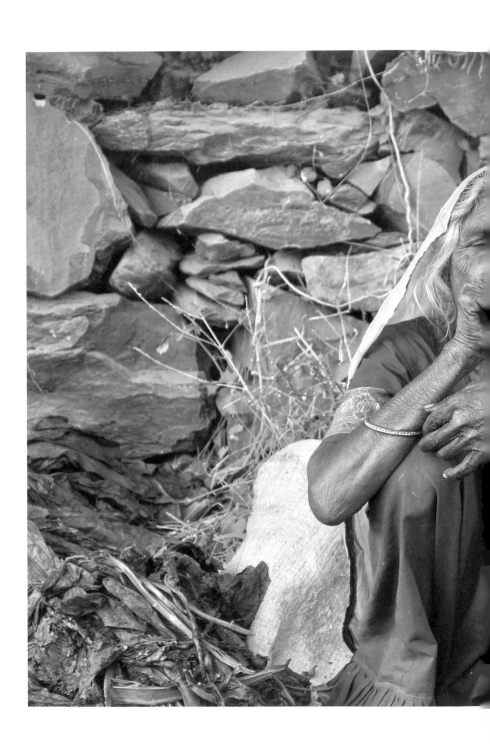

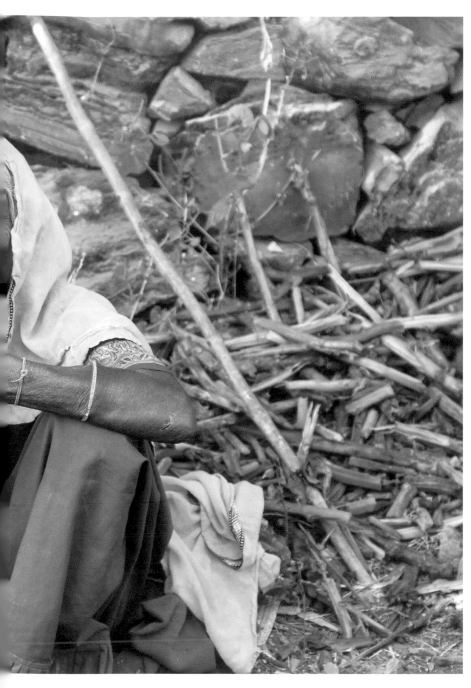

抽菸 • （印度拉賈斯坦省 2014）

我的深刻夢境,都與印度有關。

常常在台灣夢見,到了印度,

然而,前幾年在印度旅行時,我夢見了台灣。

那天,我們離開了吵雜的德里及阿格拉,一路顛簸到了盛產大理石的拉賈斯坦省。下榻旅館有一種非常平和安靜的氛圍,彷彿聽得到陽光移動的聲音。粉紅色的大理石窗櫺及壁面、墨綠色的大理石洗手台及浴缸,一切顯得靜謐而漂亮。睡了個長長的午覺。

傍晚時分,鄰近村莊印度廟傳來響亮的晚課樂音,像是格林童話裡的神秘吹笛手,我們尋聲前去,加入村莊裡印度教寺廟的晚禱。暗微的光線下,一個老人祭司帶領著幾位村民(和我們這些不速之客)敲擊樂器、唱誦、及赤腳繞行。儀式結束之後,老人為大家祈

福並分發一種葉子給大家,「是可以幫助冥想的葉子喔!」,狀似嬉皮的村民用英文對我說。

那天晚上,在嚼食了那片葉子之後,我在半睡半醒之間,以為回到了台灣。

很難形容那種感覺,好像是做夢,又像是靈魂暫時出離了身體;你確實知道你離家千里之外,卻又感覺回家了。

那趟旅行才進行了一半,衝擊感卻已很大,也許是有點疲倦,也許是渴望熟悉環境的安全感,也許,就是想家了。隔天,在台灣的好朋友傳訊息來,問我在當地是否一切都好?她說,昨晚夢見我回台灣了,在夢中她問我,妳不是該在印度嗎?怎麼跑回來了呢?

人生如夢,夢亦如人生。

當你老了，
生命的重量，
沉澱了曾經疾行的步伐，
在臉龐畫出深深的紋路；
而此刻，我們排排坐著，
無須言語、卻心領神會，
大風大浪過後的千帆過盡，
江湖險惡過後的與世無爭。

When you are old ·（中國青海 2018）

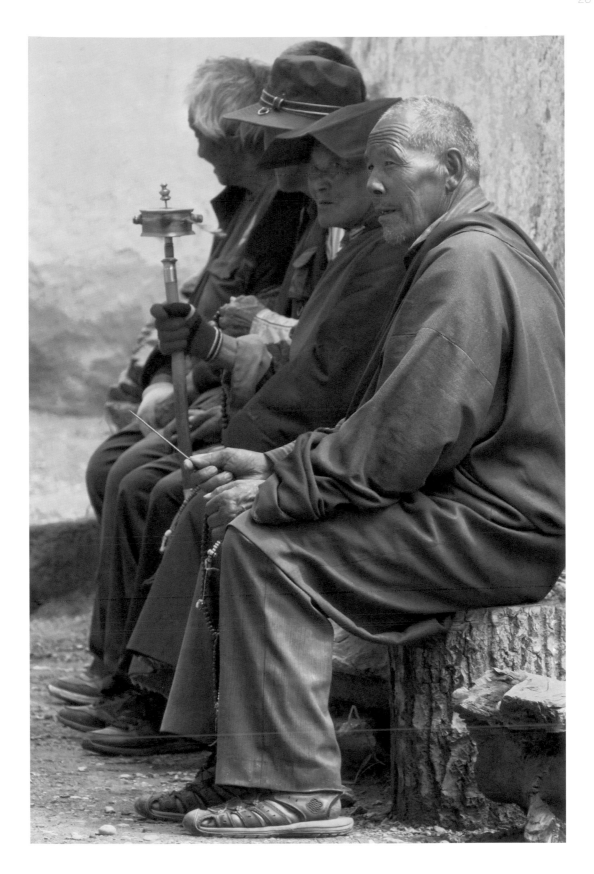

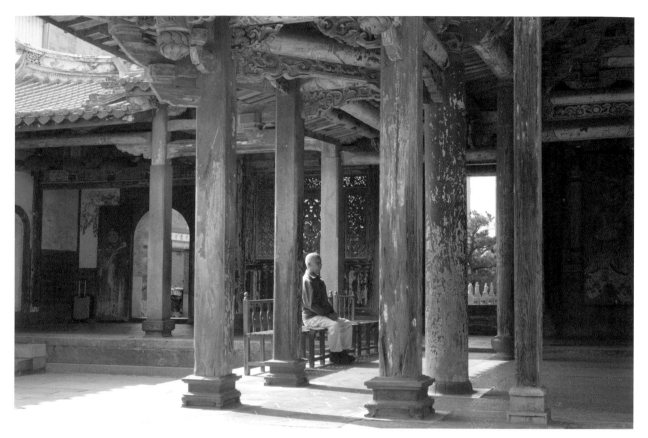

不動 ‧（台灣鹿港 2020）

不知道時間過了多久。他不動，我亦不動。

說不動，其實不盡然。
接近日正當中的陽光稍稍移動了位置，
而穿過廟門的強勁海風，也稍稍止息。

我怔怔想著：其實哪，歲月從不曾靜好，現世也從不曾安穩。
然而，正因為那剎那剎那的無常，
這無法復刻的瞬間，遂成了獨一無二的美好。

娑婆世界，於焉幻化成琉璃淨土。

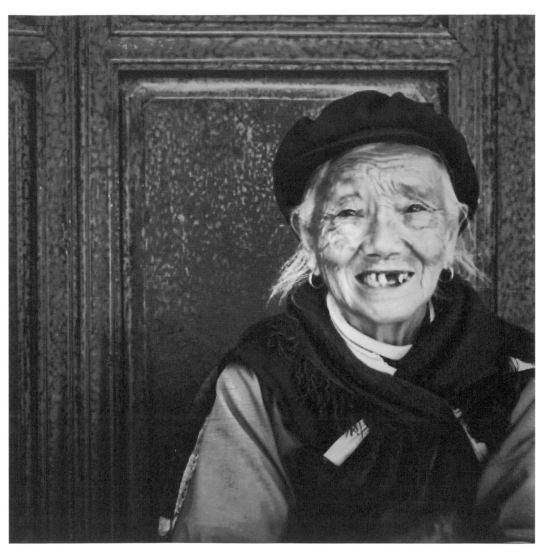

賣地圖的婆婆 • (中國麗江 2008)

麗江古鎮，

是個巨大的攝影競技場。

生活在其中的少數民族，

就像臨時演員，

自願或不自願，

一一入鏡。

一直忘神的取景拍照，

於是屢屢與旅伴走散，

在古鎮中迷失了方向的我，

看見了在路邊擺攤的這位婆婆，

跟她買了地圖，並詢問可否為她拍張照？

鏡頭下的她，

靦腆的笑了。

其實，

那時候的自己，

也在人生的困局中迷了路；

總是透過鏡頭窺視著別人，

卻鼓不起勇氣看著自己，

人心之蜿蜒，

當真曲曲折折，

當真千絲萬縷。

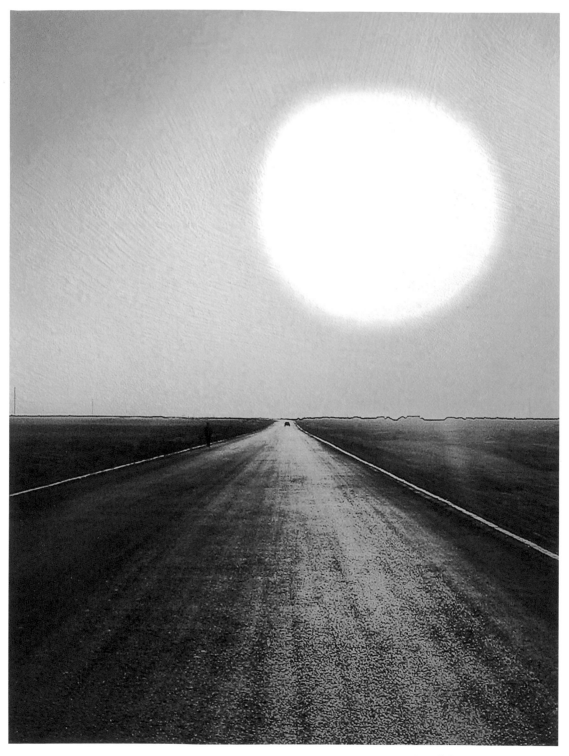

長日將盡 • （中國絲路 2005）

千年前，唐朝玄奘大師懷著無悔堅心，踏上驚心動魄的取經西遊；
千年後，我懷著朝聖的心情走上絲路，從陝西到新疆，路途遙遙。

西安。天水。蘭州。西寧。祁連山。武威。張掖。酒泉。嘉峪關。敦煌。烏魯木齊。
吐魯番。戈壁沙漠。然後，我們終於到了高昌，玄奘大師講經說法的地方。

越是西行，城市的印記，逐漸被廣闊的天與地抹平，
從日出到日落，所見皆是長日將盡的如此光景。

移動中的每一天，總是帶著一絲混淆不定在異地醒來，
然後努力回想著，昨夜又是棲宿在地圖中的哪一點呢？

一點、又一點，一點、又一點，
就這樣，綴成了穿越古今的線。

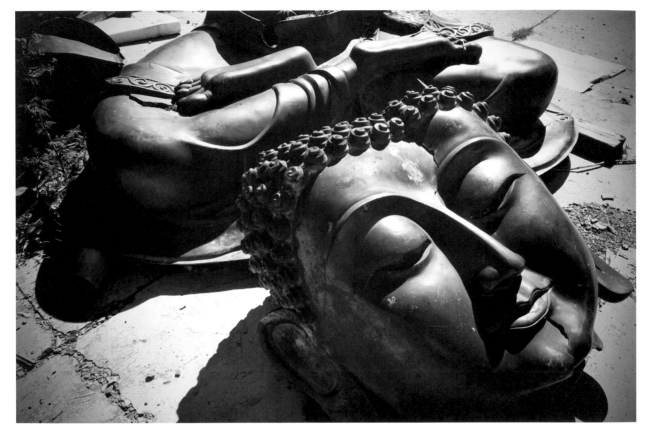

無常 • （中國青海 2018）

大地震過了 8 年後，

我來到了青海玉樹。

這個青藏高原之都，

看起來已一切如常；

然而，

地上怵目驚心的碎裂佛像，

正像是佛陀涅槃的那一天，

以色身的成住壞空所宣說的無常。

其實，在貌似平凡的每一天中，

我們是如此的接近無常與死亡：

我們老病、

我們被迫與摯愛分離、

我們徒勞追求著愛情卻傷痕累累、

我們汲汲於世間成就卻無功而返。

而佛陀說，

請無懼的承認並接受，

這生命的無常與變化。

我，

在這樣智慧的話語中，

不再憂慮，

不再害怕。

究 竟

資 來

"所有盡法界、虛空界，十方三世一切佛剎，極微塵數諸佛世尊，

我以普賢行願力故，深心信解，如對目前，悉以清淨身語意業，常修禮敬。

一一佛所，皆現不可說不可說佛剎極微塵數身。

一一身，遍禮不可說不可說佛剎及微塵數佛。

虛空界盡，我禮乃盡，以虛空界不可盡故，我此禮敬無有窮盡。

如此乃至眾生界盡，眾生業盡，眾生煩惱盡，我禮乃盡。

而眾生界乃至煩惱無有盡故，我此禮敬無有窮盡。

念念相續，無有間斷，身語意業，無有疲厭。"

--- 大方廣佛華嚴經普賢行願品

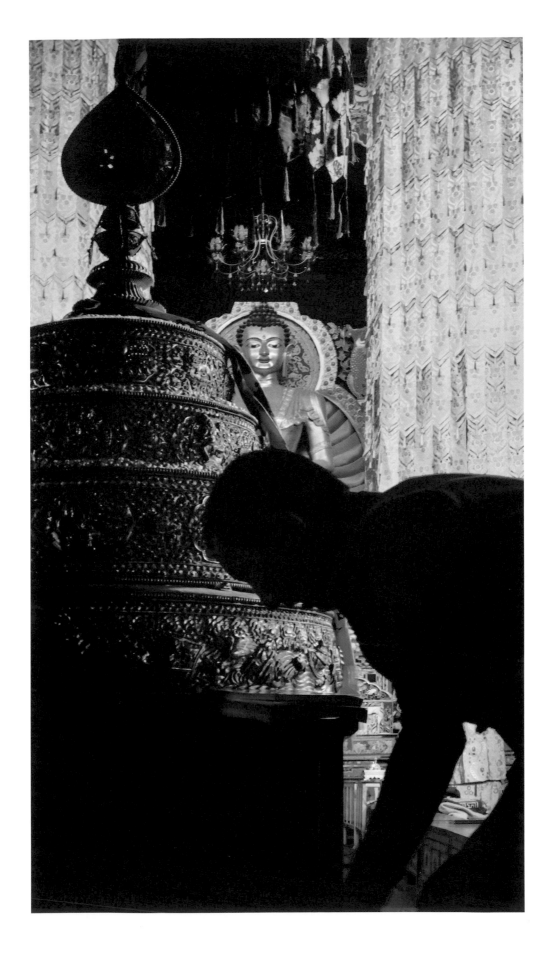

「佛告須菩提，
凡所有相，
皆是虛妄。
若見諸相非相，
即見如來。」

如像・如光影 ・（中國青海 2018）

那麼，
當午後的光，從簾子後隱隱透進來，
映照出那僧人剪影之後的金光燦燦，
我，是真的看見日夜思念的您了嗎？

願常面見諸如來。

心繫鎌倉，一路南行前去。

鎌倉的寺院皆素直，

雖不若京都那般勾人魂魄的如夢瑰麗，

但樸素沒有距離，

就是日常生活般，

直直的走入人心裡去。

常在想，

宿世必曾是佛陀座下弟子，

方會屢屢被大佛召喚而去。

當真是，

眾裡尋祂千百度，

而我所憶念的佛，

正在燈火闌珊處。

眾裡尋祂千百度 ·（日本鎌倉 2016

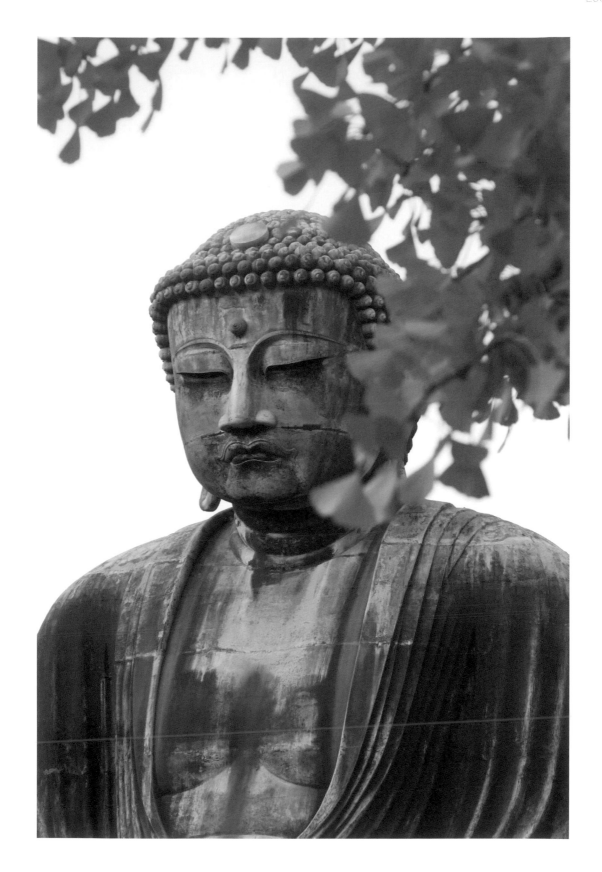

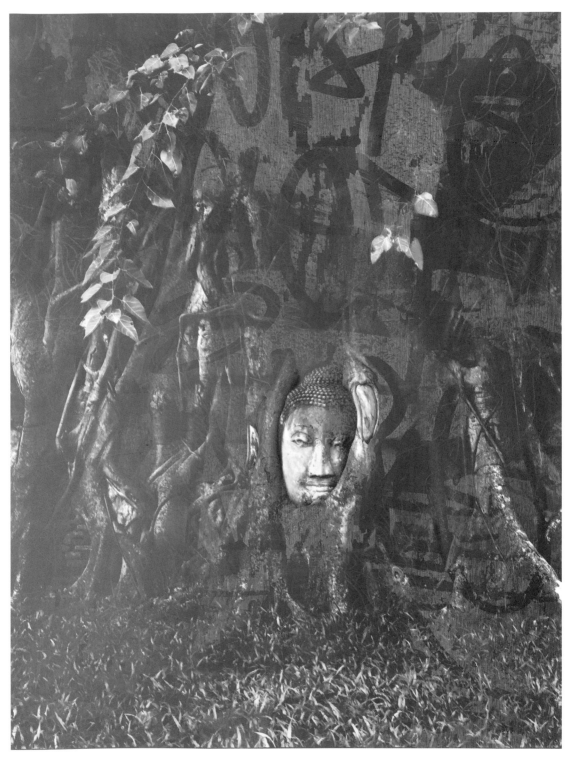

樹中之佛 • （泰國阿育陀耶 2019)

天才破曉，長長的列車在雨中緩緩駛入我們的下一個目的地。

如今的 Ayuttaya，已經不復見阿育陀耶時代的輝煌了，
戰爭的破壞之後，佛寺與舍利塔，繼續以肉眼看不見的速度傾塌著，
繁華終究是一過眼，然後灰飛煙滅。

但我的老靈魂喜歡這城，喜歡在斷垣殘壁間漫步，
在緩步之間思索著人們總是執「無常」為「常」的顛倒道理。

嵌入了我名字的城，
解鎖了我與樹中佛陀重逢的通關密語。

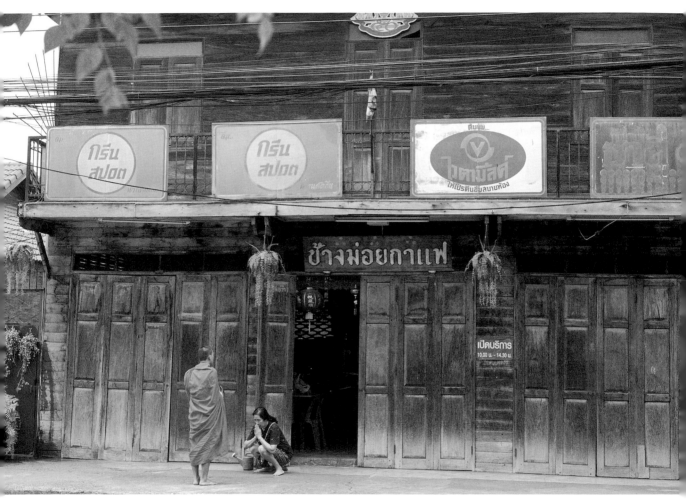

托缽 •（泰國清邁 2019）

褥夏六月的清晨，我在清邁的街頭駐足。
對街的少年沙彌，赤足托缽乞食，
屋內走出的婦人，合掌歡喜布施。

拿起相機，匆匆對焦，腦中轟轟然，金剛經那初初幾句經文，仿若當頭棒喝。

「如是我聞。一時佛在舍衛國。祇樹給孤獨園。與大比丘眾。千二百五十人俱。
爾時。世尊食時。著衣持缽。入舍衛大城。乞食於其城中。於其城中次第乞已，
還至本處。飯食訖，收衣缽。洗足已，敷座而坐。」

遙遠的古印度舍衛國，
看似平常不過的這一天，
佛陀開始為那幸運的一千二百五十位學生，
宣說石破天驚的智慧之語。

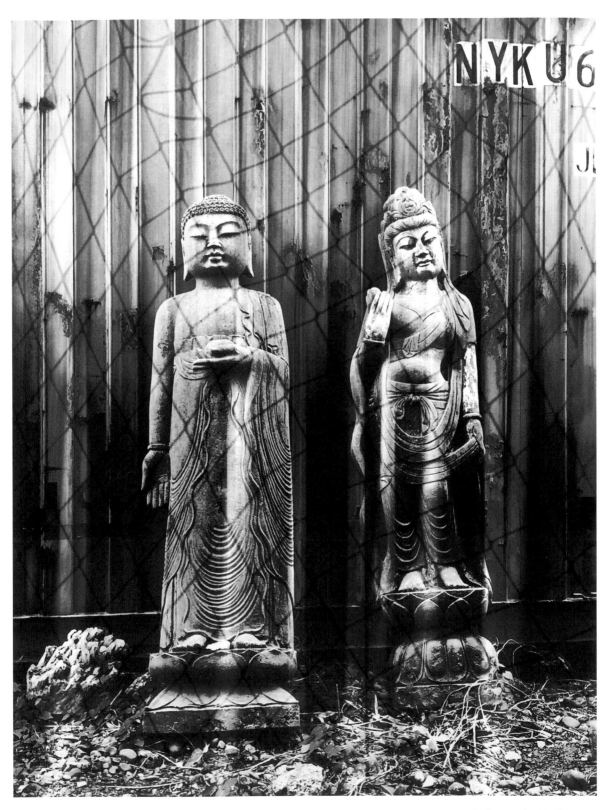

皈依 •（台灣新竹 2020）

在路邊看到這兩尊被丟棄而與貨櫃相依的佛菩薩時，

雖無高廣上座，

我仍毫不遲疑地雙手合十，虔心頂禮。

因為，我眼中所見，

如一一剎塵中得見，

是佛菩薩的良善無倦，

是佛菩薩的大悲無懼。

而那是我心嚮往之地。

護法 • (台灣鹿港 2020)

即將啟程前往青藏高原的前一天晚上，與山上的阿嬤師姐通電話。

她一如以往慈祥的叮囑著，

高山症的藥千萬別忘了，天冷不要洗頭，禦寒衣物要帶夠，累了不
要逞強，我一一允諾；

然而，她還是聽出了我聲音中對高海拔的緊張與焦慮，

於是她說，

「不要怕！善良如妳，身邊總是有好多護法，會跟著妳一起去的！」

知道自己是被守護著的，令人心安。

護法們的外表，可能有點嚇人，

面對煩惱這頑強敵人，本該不假辭色，威武無懼；

但護法們的內在，應該是溫柔無比的吧，

因為祂們時時守護著的，

正是我們無垢的初心哪！

"學校,大概始於一棵樹下。
一個人單純地把自己對這個世界的認知與幾個人分享,
而他們從沒意識到,自己是老師或學生。"

---Louis Kahn(建築師)

沒有教室、
沒有黑板,
小喇嘛們席地而坐,
天地為伴。
2500 年來,
導師佛陀始終諄諄教誨,
未曾下課。

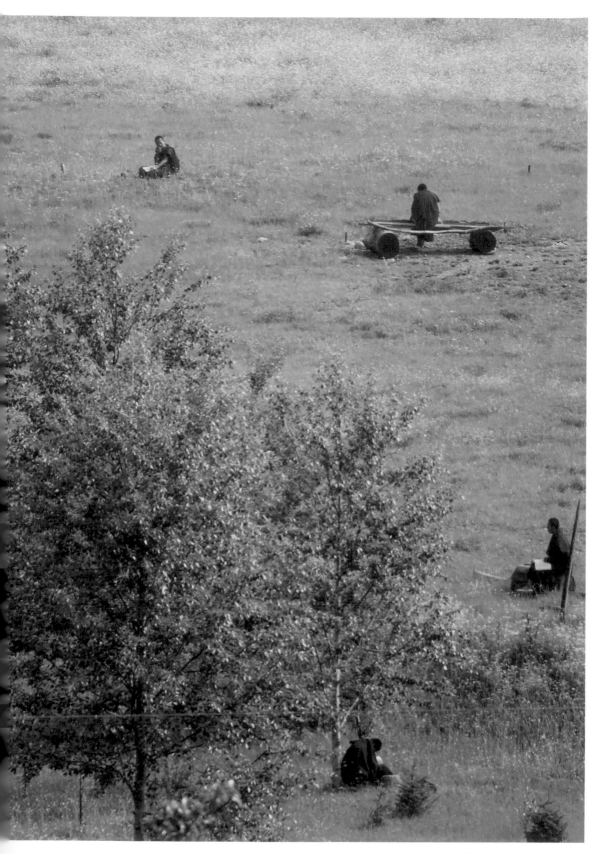

教室 • (中國青海 2018)

最終章

章終篇

雖然，

我渴望著那樣圓滿證悟的境界，

然而，

我們與佛陀之間的距離，

到底有多遠？

放手 ・（台灣瑞芳 2021）

要鬆開緊緊握住的手，是多麼的不容易。

然而年輕的悉達多太子毅然放下，轉身離去，即使明知前路荊棘。

赫賽，因而吟詠著，流浪者的歌曲。

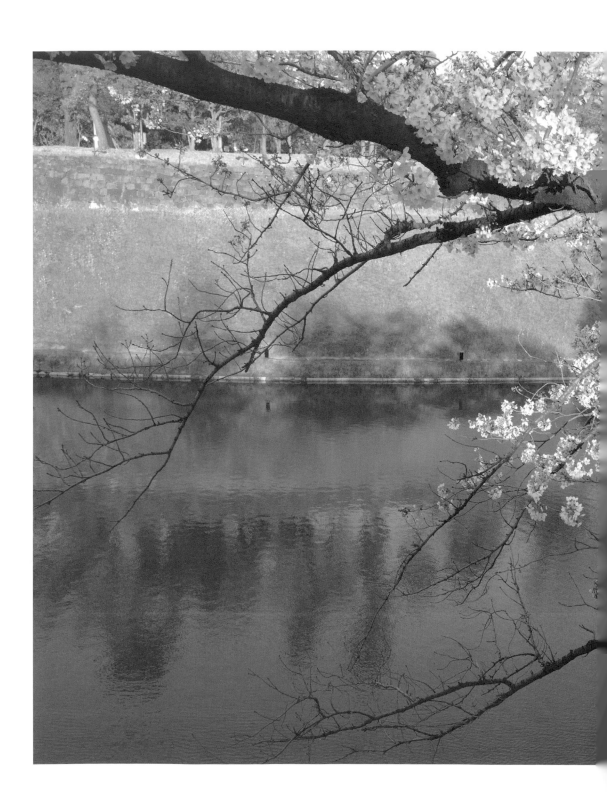

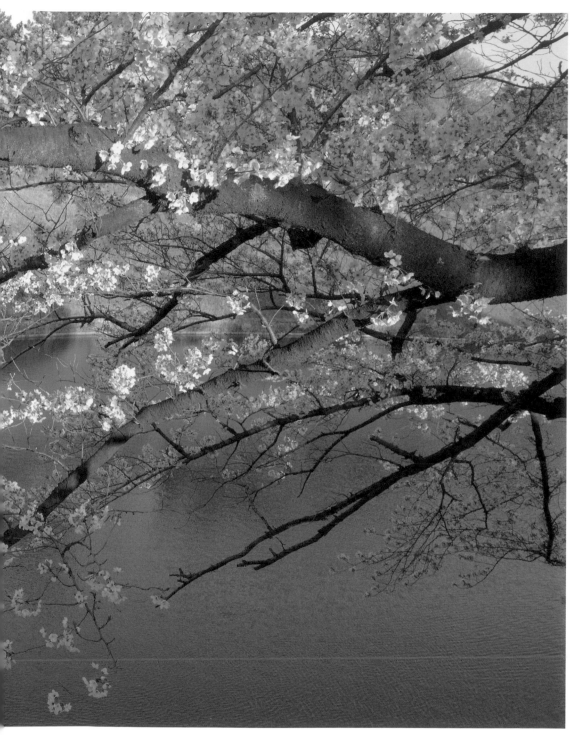

華枝春滿 • (日本東京 2019)

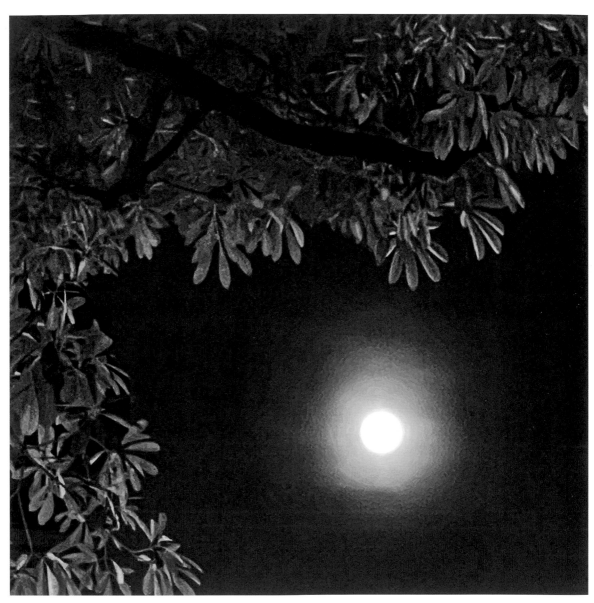

天心月圓　•（台灣台北 2021）

想對你們說的話，

好像怎麼說，也說不盡。

從庚子年跨到辛丑年，
末法時代的人們，在世紀傳染病的恐懼中顛沛流離，
然而，卻也是在這樣一個困頓的年代，
我們得以望見天空中，
那據說是八年以來最圓滿的明亮月光。

我深信，內心的苦難，無論如何曲曲折折，
有那麼一天，終究會在彼岸開出炫麗花朵；
而如果有那麼一天，真能得見自性心中的一輪明月，
那麼無論如何，我想要以手指月，
讓還在暗夜中迷途的你們，
也可以被那清涼的月光所撫慰。

這是我對佛陀所起，
生生世世菩薩行的誓言。

華枝春滿。

天心月圓。

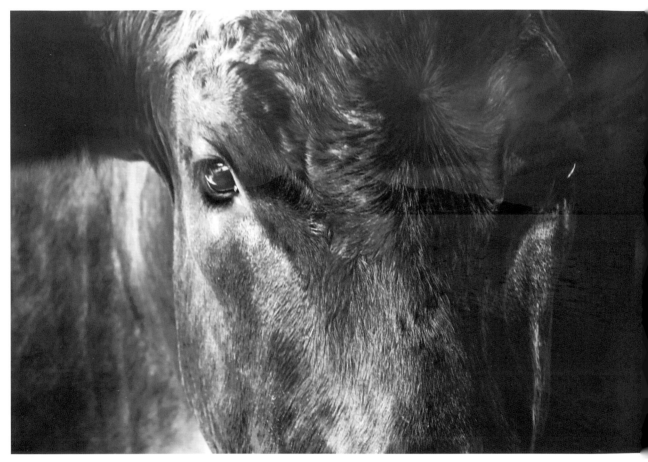

詩意的視野 • (台灣台南 2021

和金剛對望的時候，我心想，眼前這隻四歲多的安格斯黑牛在想什麼呢？
是否對我手中的鏡頭感到些許好奇？
是否對我肩背的紅色袋子微微不悅？
南台灣的正午酷熱，
也許他只想擺脫頻頻呼喚他名字的這位奇怪女生，
趕緊走入水池裏消消暑氣。

金剛，有很多重的意義。
是能斷障礙，
是無可摧毀的堅硬，
是全然清淨心的本來面目。

小牛，像是通曉我心思似的回望著我。
繼續用堅強卻溫柔、困厄且詩意的視野去看待這世界吧！
這是金剛教我的事。

末頁，也是起始 ——

看著厚厚的一疊圖文書稿，不敢置信我真的完成了這個旅程。

這幾年，持續在臉書上發表一些旅行或生活上的點滴，一開始只是當作自己的日記手札，卻意外獲得許多朋友的迴響，並鼓勵我集結出書，這是這本書出現的最直接動力。常常會有朋友私訊我，說我的文字與影像有一種安定的力量，讓他們看著看著在濁世中平靜下來。聽到這樣的回饋，我總是很感動，覺得自己有盡到一些些讓眾生離苦得樂的微薄之力，這大概也是末法時代身為佛子的使命感。

我的攝影老師陳志駒，在過程中給予我最大的幫助，不斷陪著我編修照片及文字，也給了我許多珍貴的建議。

當然最最感激的，還是全心全意支持我的家人及摯友。他們看著我日夜伏案，少了許多陪伴他們的時間卻無怨言。

如我能展翅高飛，你們是我翼下的風。

謝謝大家。

隨喜！

育雅

2021.12. 台北。

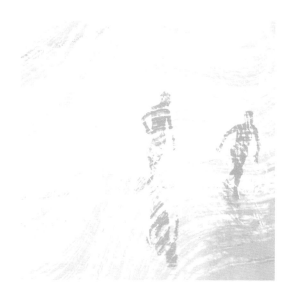

國家圖書館出版品預行編目資料

流動的真實／林育雅著． -- 初版 .-- 臺中市：
白象文化事業有限公司，2022.5
　　面；　公分

ISBN 978-626-7105-79-5（精裝）

1.CST: 攝影集 2.CST: 旅遊文學 3.CST: 世界地理

958.33　　　　　　　　　111005028

攝　　　影　林育雅
撰　　　文　林育雅
美術設計　蘇執斐
發　行　人　張輝潭
出版發行　白象文化事業有限公司
　　　　　412 台中市大里區科技路 1 號 8 樓之 2（台中
　　　　　軟體園區）
　　　　　出版專線：（04）2496-5995
　　　　　傳　　真：（04）2496-9901
　　　　　401 台中市東區和平街 228 巷 44 號（經銷部）
　　　　　購書專線：（04）2220-8589
　　　　　傳　　真：（04）2220-8505
印　　　刷　基盛印刷工場
初版一刷　2022 年 6 月
初版二刷　2022 年 10 月
定　　　價　800 元